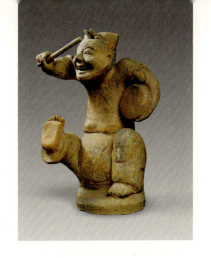

陈平原　编著

最简
中国
艺术史

大聲遺音

生活·讀書·新知 三联书店

Copyright © 2022 by SDX Joint Publishing Company.
All Rights Reserved.

本作品版权由生活·读书·新知三联书店所有。
未经许可，不得翻印。

图书在版编目（CIP）数据

大圣遗音：最简中国艺术史/陈平原编著. —北京：生活·读书·新知三联书店，2022.10
ISBN 978 – 7 – 108 – 05952 – 9

Ⅰ. ①大⋯　Ⅱ. ①陈⋯　Ⅲ. ①艺术史 – 中国 – 古代　Ⅳ. ① J120.92

中国版本图书馆 CIP 数据核字（2022）第 121768 号

责任编辑	卫　纯
装帧设计	蔡立国
责任校对	曹秋月
责任印制	宋　家
出版发行	生活·讀書·新知三联书店
	（北京市东城区美术馆东街 22 号 100010）
网　　址	www.sdxjpc.com
经　　销	新华书店
印　　刷	天津图文方嘉印刷有限公司
版　　次	2022 年 10 月北京第 1 版
	2022 年 10 月北京第 1 次印刷
开　　本	720 毫米 × 1020 毫米　1/16　印张 8.75
字　　数	60 千字　图 69 幅
印　　数	0,001 – 6,000 册
定　　价	98.00 元

（印装查询：01064002715；邮购查询：01084010542）

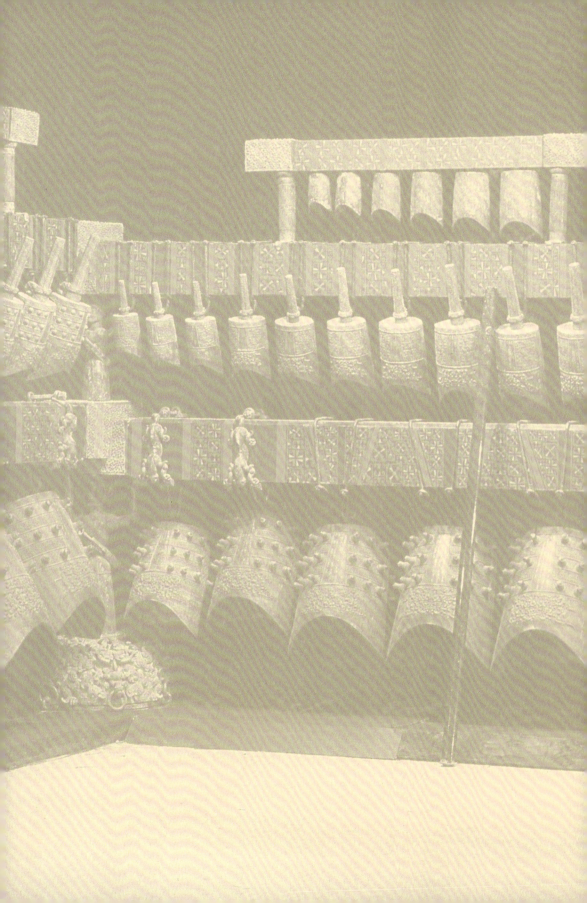

目录

小引　　9

大圣遗音
　　——文明的碎片以及阅读的乐趣　　13

美玉与彩陶
　　——史前考古艺术（前30—前21世纪）　　21

青铜与礼法
　　——夏商周艺术（前2070—前256年）　　37

铠甲武士与仙人奔马
　　——战国秦汉艺术（前770—220年）　　57

帝后礼佛与兰亭兴集
　　——三国至隋唐艺术（220—907年）　　71

天青月白与关山行旅
　　——五代宋辽金艺术（907—1279年）　　93

幽涧寒松与青花斗彩
　　——元明清艺术（1271—1911年）　　119

参考文献　　135

小 引

此书缘于我15年前的一次冒险,至今想来,仍觉不可思议。

包括阅读、酝酿、写作与修订,三个月交出三万多字,听起来好像不太难。可实际上,这是一本大书的导论,需概述5000年的中国艺术。如此大题小做,与我平日风格迥异,属于命题作文。此乃国务院新闻办公室(简称国新办)组织的书稿,由文物出版社具体负责,以中、英文形式对外发行,面对欧美发达国家的高中二年级学生或非专业读者。

该大书最初题为"中国瑰宝",要我写的是导论"中国艺术5000年",具体作品赏析由郑岩、孟晖、扬之水等负责,工作同时展开。谈"中国艺术",他们三位哪个都比我内行,让我打头阵,自然战战兢兢。明知艺术史不是我的专攻,为何非要赶鸭子上架?当初一听我就说不对,转而推荐了好几位优秀的学者及作家,可都被国新办及文物出版社否定了。理由是:专家容易把事情说得太复杂,很难吸引国外热爱中国艺术的青少年;作家文笔优美,

但专业性不够,又怕出纰缪。选择我的原因是:半懂不懂,略知一二,文笔清通,句子不太绕,译成外文刚好。反正说来说去就一句话:非你不可。

我并不轻视通俗读物,而且承认外宣工作很重要,但我最多只是个喜欢逛博物馆、美术馆的读书人,怎么会天上掉馅饼呢?开始以为是责编张小舟的主意,她是我妻子夏晓虹的好朋友;后来知道非也,是因为我此前在《文物天地》上的连载,被文物出版社同人盯上了。《大英博物馆日记》(济南:山东画报出版社,2003年;台北:二鱼文化出版公司,2004年;增订本,北京:生活·读书·新知三联书店,2017年)是我业余撰写的一册小书,部分章节连载于《文物天地》2001年第6—11期;书出版后大获好评,央视读书节目还专门制作了50分钟的专题片。约略与此同时,首都博物馆举办大英博物馆专题展,三个讲座中,据说我的最受欢迎——因为最接地气,说白了,就是最不专业。

随着高等教育的普及、博物馆事业的推进,以及互联网的无远弗届,年轻一辈欣赏艺术的能力,以及对中外艺术史的了解,与20年前不可同日而语。既然已水涨船高,我的小书还值得出版吗?

毫无疑问,这是普及读物,学术上乏善可陈。文章是我写的,但思路及学识应归功于我参考的诸多书籍。除注明出处的,还有好些属于学界共识,我只是阅读、消化、吸收、编写,说好听点,就是"提要钩玄"。学术上没有任何贡献,只是表达上颇为可取。

能把复杂深邃的东西讲得简单、浅俗、有趣，而且不太走样，这当然也是一种本事。

当初这三万多字的长篇导言《大圣遗音——文明的碎片以及阅读的乐趣》交到文物出版社，据说是一片叫好声。只校正了个别细节，马上进入翻译与排版。而且，受我文章的启发，书名干脆改为《大圣遗音——中国古代最美的艺术品》，2006年3月刊行中文版及英文版；2009年7月第二次印刷。书做得很讲究，字体小，烫金，有美感，但不太好阅读。说实话，我不是很喜欢，但据说作为外交礼品赠送，很受欢迎。

国新办及文物出版社对此书非常满意，并因此误认为我能写这类雅俗共赏、中外通吃的文章（书籍）。接下来的委以重任，实在让我手足无措。

原本就熟悉的辽宁教育出版社社长兼总编辑俞晓群，转任国家外文局旗下的海豚出版社社长，很想有所作为，从国新办那边了解到我的"业绩"，于是让沈昌文先生出面，请我们夫妇吃了好几次饭。最后"图穷匕见"，说是要签合同，让我写一本《中国人》，以多种外文刊行，挑战林语堂的英文畅销书《吾国吾民》。我酒量本就很差，加上沈先生插科打诨，一不小心就答应了。俞兄马上送来出版合约及一大摞参考书，不久又介绍好几位翻译家见面，弄得我非常紧张。先是思路有分歧，我对从三皇五帝说起不感兴趣，希望集中讲述晚清以降这一百多年来中国人走过的道路。那种触底反弹、悲欣交集，其实更励志，也更有可读性。人

家斟酌一阵子，同意了我这别具一格的"外宣"。后来，我又嫌历史叙述太沉重，想做成类似《大圣遗音》的图文书，比如叫"刻在脸上的历史——160年来中国人的喜怒哀乐"或"中国人的面孔——160年来中国人的喜怒哀乐"，人家觉得这主意也不错。再后来，我终于举手投降了，因为重读中英文本《吾国吾民》，明白一个简单的道理——林语堂的长处在双语写作，像我们这么操作，无论如何努力，也出不来那种浑然天成的效果。

5年前，"一带一路"逐渐成为热门话题，国新办又要文物出版社推出相关图书，初步定名为"'一带一路'沿线文物及艺术"。我记得很清楚，2015年5月22日在文物出版社会议上，领导把此书的意义吹上了天，专家们也纷纷出谋划策，他们竟然一致认定我会接手，没想到我一口回绝了。不是不愿意，而是没能力。如此出格且冒险的事，一回就够了。后来听说，此事不了了之，因这确实不是好干的活儿。

15年过去了，承蒙三联书店慧眼，愿意将那篇长文做成一册小书，呈献给非专业的读者。如此粗枝大叶的叙述，不可能入方家眼；但若大致不差，且有若干闪光的点，那就谢天谢地了。我以前写过一则随笔，题为《怀念小书》，感叹的正是专业化大潮汹涌，难得再见亲民、温情且有趣的小书。那是一种写作境界，虽不能至，心向往之。

<p align="right">2020年12月28日于海南陵水客舍</p>

大圣遗音
——文明的碎片以及阅读的乐趣

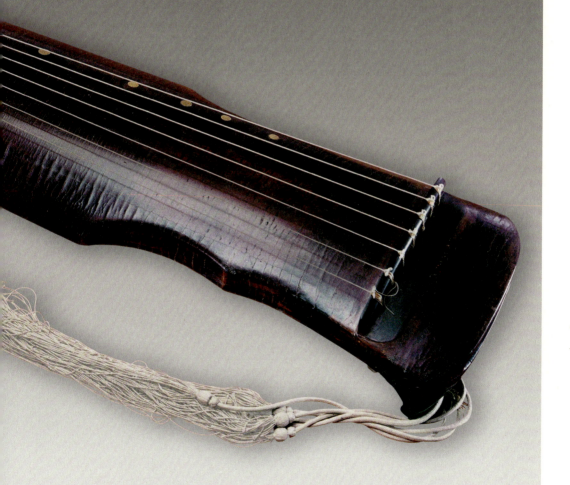

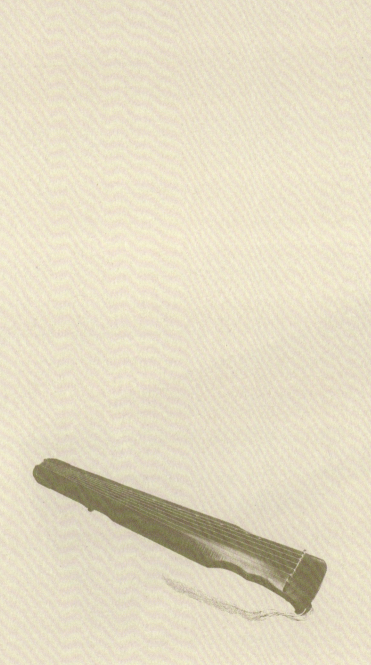

故宫博物院里，静静地躺着一张唐肃宗至德元载（756年）所制、名为"大圣遗音"的古琴。据有幸弹抚此琴的近代著名琴家管平湖先生称，此琴"九德兼备"。这里用的是《太古遗音》的说法，即琴有九德：奇、古、透、静、润、圆、清、匀、芳。能兼及九种各臻其极的音色，自是"此曲只应天上有，人间能得几回闻"。可对于无缘抚琴或听琴的观众来说，我们看到的，只是其制作工艺的精良。当然，单是形制、弧度、漆色、断纹、款识等，还有附着在上面的一千二百多年的时光，也能给人以美的享受。比如，那十六字琴铭，便能让有心人心旷神怡："巨壑迎秋，寒江印月。万籁悠悠，孤桐飒裂。"可只有形态而没有声音的古琴，其实是不完整的，起码很难让我们深入体会先民（比如唐人）的音乐感觉以及精神风貌。

作为联合国教科文组织宣布的第二批"人类口头和非物质遗产代表作"（2003年），今天需要我们竭尽全力去刻意保护的"古琴艺术"，乃传统中国文人必不可少的修养。只要你念过一点中国文学，你肯定记得《诗经·关雎》中的"窈窕淑女，琴瑟友之"。至于俞伯牙摔琴谢知音、司马相如琴挑卓文君、嵇康临刑前弹一曲《广陵散》，还有陶潜蓄一张无弦琴，闲时抚弄以寄意，所有这些故事，对于中国人来说，都是再熟悉不过的了。

可如今，我们只能透过玻璃，仔细观赏作为"珍贵文物"的古琴——那形制，那断纹，还有那仿佛微微颤抖着的丝弦。可惜的是，丝弦下，不再流淌着动人心魄的"高山流水"。这就是文

大圣遗音

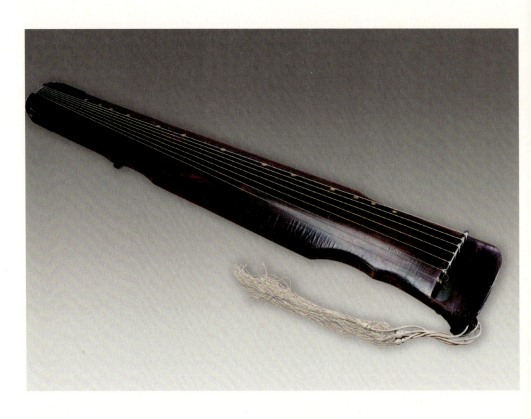

大圣遗音琴
唐肃宗至德元载（公元756年）
长 120 厘米　宽 13.4—20.5 厘米
故宫博物院藏

物的命运——已经脱离了特定的生存环境，需要借助深厚的历史知识，以及丰富的想象力，方能得到较好的阅读与阐发。

在这方面，专家与大众之间，存在着不小的差异。解读河南偃师二里头遗址发现的两件琴状石器，那是考古学家的事；我能欣赏的，是那些造型明确且动作优美的石刻或绘画。比如，1977年出土于四川峨眉山县双福乡的那尊东汉石雕，头戴方冠，腿上放置着五弦琴，右抚左拨，神态怡然，自得其乐。还有，故宫博物院所藏《听琴图》，乃是那位设"万琴堂"以藏天下名琴的宋徽宗赵佶所绘。苍松翠竹间，抚琴者固然高明清雅，听琴者或俯或仰，想来也是沉醉在美妙的音乐中。

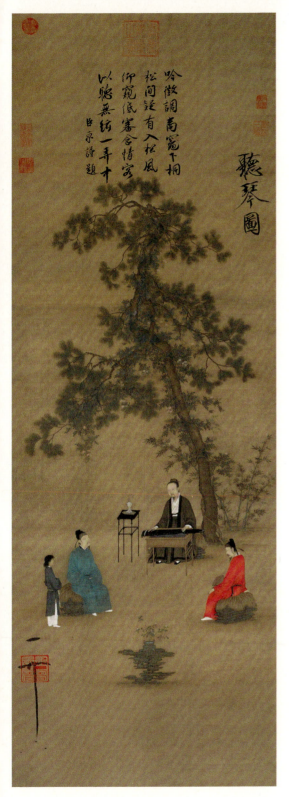

赵佶《听琴图》
北宋徽宗时期（公元 1101—1125 年）
纵 147 厘米 横 51 厘米
故宫博物院藏

 阅读文物，有一个基本原则，那就是必须始终记得，眼前的这一切，并非事物的全部（整体），而仅仅是"文明的碎片"。所有文物，从它出土或征集进博物馆的那一刻起，就已经脱离了具体的历史时空，不可能是原本的样子了——或残缺，或变形，或位置改动，或功能转移。借用诗人的语言，眼前这些精美的彩陶、玉器、青铜、石雕等，全都是早就消逝在历史深处的"大圣"之"遗音"。

 阿房宫上的瓦当，莫高窟里的壁画，赵州桥上的浮雕，自然有其审美价值；可必须回到当初的语境，你才能真正理解其意义。同一件石刻，屹立于天地之间，与陈列在博物馆里，或者干脆进入艺术图册，效果有很大的差异。像宫殿或皇陵那样的大型建筑，必须亲临现场，你才能体会其气势磅礴；至于玉器、瓷器或书画，则更适合于就近观察，仔细把玩。当初的局部（细节），摇身一变，成了独

立的观赏对象，这个时候，阅读的角度及眼光也会随着改变。经过数百年乃至数千年的时光淘洗，五彩斑斓已经消退，完整造型略显残缺，但所有这些，无碍文物的美，反而因其"古雅"，而更能召唤读者纵横六合，驰骋想象。在这个意义上，时间是把双刃剑，对于文物或艺术品来说，既是减损，也是增益。

正是有感于此，本书没有讨论不可移动的大型建筑（比如敦煌石窟或明清皇陵）；偶尔涉及，也只是关注其具有独立审美价值的配饰。这自然是个遗憾；可相对于5000年光辉灿烂的中华文明来说，再伟大的文物，也都只是"细枝末节"。在我看来，殷墟、三星堆这样的大型遗址，与湖北江陵浮现的越王剑或甘肃武威跃出的铜奔马，同样折射出整个的历史进程及民族命运。

作为审美对象的"艺术"，与作为人类足迹的"文明（历史）"，二者之间多有勾连，有时甚至是互相重合。经济的发展与政治的变革，固然深刻影响着某个时代的艺术进程；而文学趣味，以及宗教思潮对于艺术风格的制约，更是一目了然。因此，在文物及艺术品中，我们不仅能读出工艺或审美，更可读出神话与历史、理想与现实、宗教与民俗，还有人类的喜怒哀乐以及历史的悲欢离合。

人类文明史上，金戈铁马的战争场面固然震撼人心，一挑一剔、一笔一画，艺术家及工匠的精心劳作，同样——即使不说更加——让人感动。细微处见精神，你不是被震慑，而是从容把玩，神游冥想，因而也就有更多的体味与思考。就在这些小小的器物

上，凝聚着多少英雄豪杰、能工巧匠、骚人墨客的虔诚与激情、才华与理想、爱恨与情仇。假如你凭吊文明遗址时怦然心动，假如你阅读史书时浮想联翩，你就应该有兴趣，也有能力借助若干精美的文物及艺术品，来理解5000年的中华文明。

在进入正题前，必须自我界定：什么是"中国"、何谓"艺术"、为什么是"5000年"？在专家眼中，所有这些，并非不证自明。限于本书体例，不便介入学术争辩，只是对自家立场略作厘清。

稍有历史常识的人都明白，几千年的"中国"图景，处在漂移不定的状态中。不要说分裂的五代十国，即便是统一的汉唐盛世，历代王朝所实际控制的疆域，也有极大的差异。秦皇汉武、唐宗宋祖的"中国"想象，肯定很不一样；以宋元两代为例，其疆域相差何止千万里。但这只是问题的一个方面。另一方面，自秦统一中国后，"车同轨，书同文，行同伦"，此后的分分合合，没有造成根本性的政制、道德以及文化、心理上的断裂。这就使得中华文明不同于另外三个文明古国巴比伦、埃及、印度，而具有很大的稳定性。只是鉴于现代民族国家形成后文化政治的复杂性，本书所论，以今日中国的实际疆域为限。

谈论中国"艺术"，即使排除以文字为媒介的诗文小说或后起的电影电视，起码也应该包括同样历史悠久的音乐、舞蹈、宫殿、园林等。考虑到图册制作的特殊性，本书基本上以可移动的文物如书法、绘画、陶塑、石刻等作品为中心。谈及曾侯乙编钟或河南温县发现的宋杂剧砖雕时，会略为涉及同时代的音乐戏剧；

欣赏西汉中山靖王墓里那两件完整的"金缕玉衣"时，也会顺带介绍此大型崖墓凿山为陵的特色。但也仅此而已，不可能有更为深入的辨析。好在本书只起"导引"作用，若能勾起诸位对于中国艺术乃至中华文明的强烈兴趣，则已超额完成任务。诸君若有进一步探讨的兴趣，则大量精彩的专业论著正"恭候大驾"。

中华文明5000年，这一传统说法，曾一度受到严峻的挑战。因为，按照历史编年，中国只有商周以后4000年文明史的考古证明。最近二十多年，"中国文明起源"再次成为考古学界的热门话题；只是由于对"文明"概念理解不同，各家说法不一。随着大量新石器时代文化遗址的成功发掘，尤其是辽西地区考古新发现（祭坛、女神头像、大型积石冢等），"中华5000年文明曙光"重现，其轮廓变得日渐明晰。[1]中华文明到底是7000年还是4000年，目前学界并未达成共识；本书走的是中间路线，守传统的"5000年"说。

另外，考虑到晚清以降，伴随着西学东渐，中国人的文化意识及艺术形态发生巨大变化，那是另外一篇同样激动人心的大文章，不该三言两语草草打发，故本书之谈论中国艺术，始于史前，终于晚清，不涉及最近百年的无数新作。

[1] 参见苏秉琦《中国文明起源新探》第102—127页，北京：生活·读书·新知三联书店，1999年。

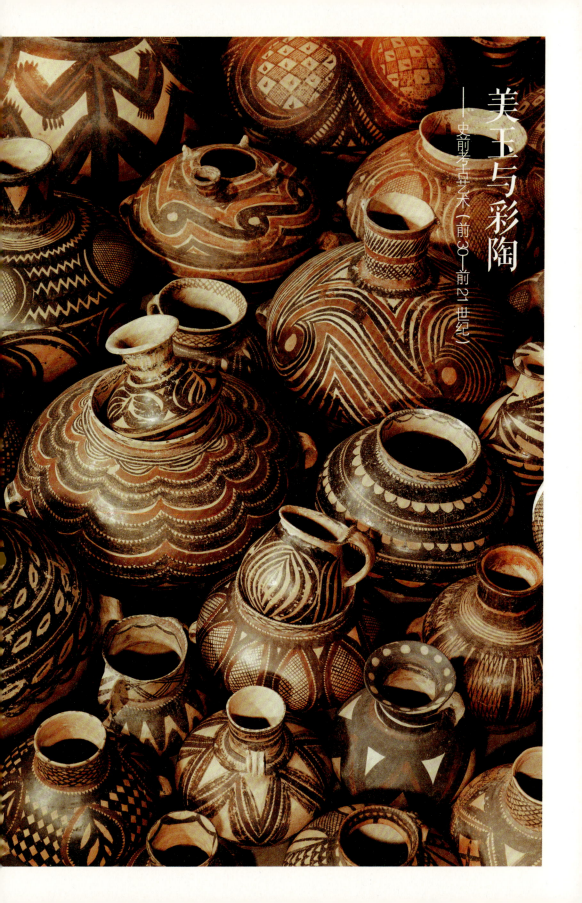

美玉与彩陶
——史前考古艺术（前30—前21世纪）

在中国，史前时代的文物，没有比 1971 年发现于内蒙古翁牛特旗的玉龙更为知名的了。2000 年 3 月 7 日，国家邮政局发行了一套 6 枚以龙为主题的特种邮票，打头阵的，正是此属于红山文化的墨绿色玉龙。如此一来，"中华第一龙"的雅称，便不胫而走了。严格说来，这只是目前发现的年代最早、体积最大的龙形玉器，至多说明早在新石器时代，中国人就已形成了对于龙的崇拜。

作为"龙的传人"，中国人之格外关注各类龙形文物，本在情理之中；但对此图腾的演进轨迹，专家众说纷纭。此玉龙体高 26 厘米，身躯修长，蜷曲成优美的 C 形，线条流畅，造型夸张，尤其是那高度装饰化的独角，贴身向后翻卷，飘逸如风。而同属

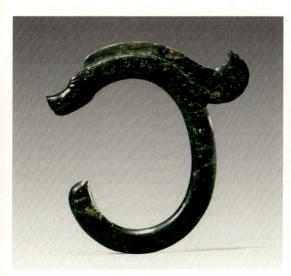

玉龙
红山文化（约公元前 3500—前 2500 年）
高 26 厘米
1971 年内蒙古翁牛特旗三星他拉村采集
中国国家博物馆藏

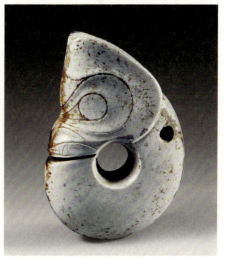

玉猪龙
红山文化（约公元前 3500—前 2500 年）
高 15 厘米
辽宁建平牛河梁出土
辽宁省文物考古研究院藏

红山文化的猪龙形玉雕，则是那么敦实、憨厚，一对大眼睛似睡似醒，着实叫人怜爱。二者之间，风格上存在巨大差异，一如孙悟空与猪八戒。以此来论证中国的龙是由猪衍变而来的，恐怕很难让人信服。至于那个人见人爱、首尾相连的玉龙造型，在安徽含山县凌家滩遗址的发掘中，同样出现过。

1998年的凌家滩遗址发掘，除了发现面积约600平方米的新石器时代祭坛，更出土了约1200件文物，其中绝大部分是玉器，包括玉锛、玉斧、玉钺、玉戈、玉璜、玉镯、玉璧、玉龙、玉鹰等。出现如此多数量的玉器，说明那个时候美玉已在人们的日常生活、宗教仪式以及精神享受上，占据重要位置。无论着眼于宗教还是审美，最值得关注的，是那三坐、三站共六件玉人。你看那位坐着的中年男性，双臂弯曲，紧贴胸前，似乎在做祈祷，面部表情如此虔诚、平静、安详。此玉人造型准确，寥寥数刀，很见精神，不由得让人对远古时代的艺人充满敬意。

在所有的出土文物中，玉器无疑是最为雅俗共赏的。不必专门家，即便是普通观众，走进博物馆，面对着那些坚硬、晶莹、温润而又经过精心打磨的美玉，都会惊叹不已。如果不是考古发掘，很难想象这些精美的器物出自五六千年前的先民之手。当然，专家会告诉我们，在远古时代，玉器不仅是日常生产和生活的用具，更是祭祀天地、沟通神灵的法物。因此，所谓玉石之分，与其说取决于科技水平或经济能力，还不如说系于宗教意识与审美趣味。

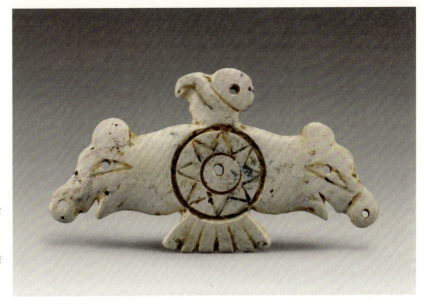

玉鹰
凌家滩遗址（约公元前3000年）
高3.5厘米 长8.4厘米
1998年安徽含山凌家滩出土
安徽省文物考古研究所藏

在良渚文化遗址的发掘中，跟祭祀直接相关的玉琮、玉璧大量出土。如1982年在常州武进寺墩某座墓中，一次便发现了随葬玉璧24件、玉琮33件。这让我们对远古时代礼玉的丰富多彩，有了更为直接的了解。与饰玉（如玉冠、玉佩、玉簪）的造型生动、做工精细不同，用于祭祀天地的礼玉，其材质与工艺相融合，追求的是一种对称、规整、庄严与凝重。良渚玉器中，也有鸟、鱼等小型饰玉，但给人带来震撼感的，还是那些作为祭祀用品的玉琮与玉璧。尤其是那件1986年出土于浙江余杭的"琮王"，方柱体，内圆外方，高8.8厘米，重6.5千克，以阴线琢刻出的神人兽面像，有威严，但不狰狞，甚至还有点可敬可爱。其中所蕴含的精神力量，目前不得而知；但制作工艺之精细，则令人叹为观止。

探究中国的史前艺术，分布甚广的岩画，因断代及解读方式存在很多困难，暂时按下不表；这里着重谈论那些纹饰瑰丽的彩陶，以及工艺精湛的美玉。如果说美玉与祭祀、权力、财富关系重大的话，彩陶则更多地跟先民的日常生活联系在一起。因而，

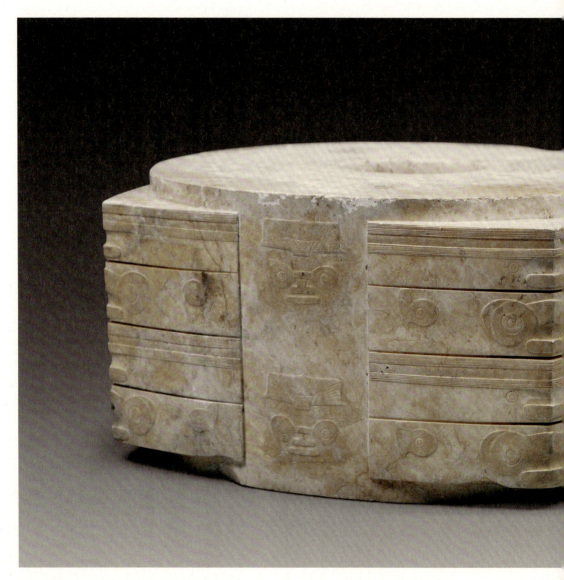

神人纹玉琮
良渚文化（约公元前 3000—前 2000 年）
高 8.8 厘米　边长 17.6 厘米
1986 年浙江余杭反山出土
浙江省文物考古研究所藏

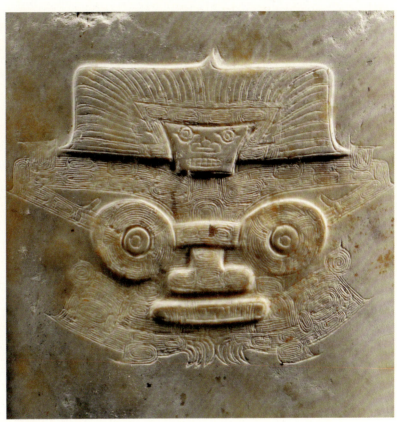

神人纹玉琮局部

其遗址的分布更广，形制的演进也更复杂。

陶器的出现，既是大自然的恩赐，也是人类聪明才智的象征。借助水和火，人类彻底改变了泥土的性质，使其服务于自家日常生活以及艺术表达的需要。而先民以渔猎为主的生活方式，决定了鱼、鸟等动物很容易成为主要的描绘形象。考古学家和艺术史家一致认定，彩陶图案的发展轨迹，是从具象到抽象，由写实到写意。而这在仰韶文化半坡类型的鱼纹彩陶盆钵中，得到了最好的印证。

从鱼纹到鸟纹、蛙纹、水纹、花瓣纹，再到纯粹的几何图形，各文化遗址出土的彩陶，其图案千变万化，绚丽多彩。就我个人而言，彩陶中，最欣赏的是距今5300年到4000年的马家窑文化。此乃仰韶文化的分支，因首先发现于甘肃临洮马家窑而得名。胎泥为橙红色，配以刚健有力的黑彩，绘制出各种水纹、蛙纹、旋涡纹等，画面饱满，动静得宜，仿佛有一种流动的节奏和妙不可言的韵律蕴藏其间，你很容易体会到制作者的生命与激情。

由于所用黏土中含铁成分以及烧制方法不同，仰韶文化的彩陶以图像动人，龙山文化的黑陶、白陶则以形制取胜。一开始也是出于实际生活的需要，制作各种炊具、水器、酒器等。可随着快轮制陶技术的普遍使用，所烧器物的形状规整，胎壁厚薄均匀，经磨光烧出的陶器更是富有光泽。这个时候，先民之努力提升制作技术，似乎已超越实用层面，更多地着眼于审美需要。像山东日照出土的那件薄胎高柄杯，造型奇特，光泽黑亮，显示了古人

彩陶人面鱼纹盆
仰韶文化（约公元前5000—前3000年）
高16.5厘米 口径39.5厘米
1955年陕西西安半坡出土
中国国家博物馆藏

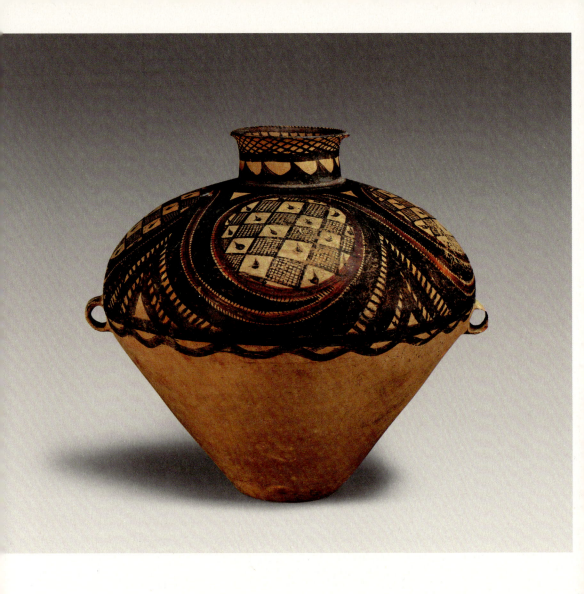

涡纹彩陶壶
马家窑文化（约公元前 3000—前 1900 年）
高 42 厘米 口径 13.5 厘米
甘肃兰州沙井出土
甘肃省博物馆藏

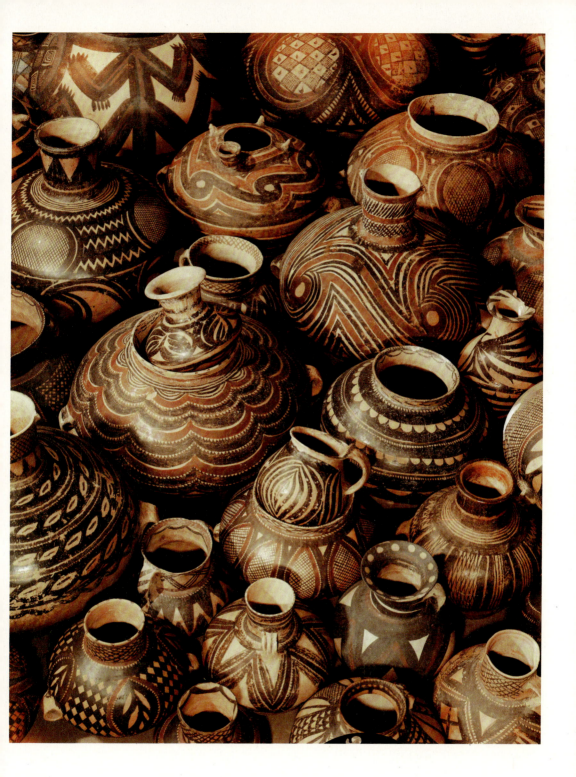

彩陶器群
马家窑文化（约公元前 3000—前 1900 年）

蛋壳黑陶高柄杯
龙山文化（约公元前 2600—前 2000 年）
高 26.5 厘米 口径 9.4 厘米
山东日照东海峪出土
山东省文物考古研究院藏

高超的制陶工艺。至于形制各异的取水器鬶，三足鼎立，配上高昂的尖嘴，到底是在象征雄鸡之引吭高歌，还是纯粹出于形式美的考量，恐怕只能任凭读者自由联想了。唯一确凿无疑的是，鬶的造型对于日后青铜器的制作，有明显的启迪作用。

　　说完"鱼"的图像、"鸟"的造型，该轮到"人"自己了。关于先民对自我形象的塑造，专家谈论最多的，一是陕西半坡那神秘的人面鱼纹钵，一是辽宁喀左旗出土的那两个小型的陶塑裸体女像。此类发现关系重大，可惜数量太少，很难遽下结论。倒是另外两件比较普遍的器物，更引起我的关注。1973 年出土于甘肃秦安的那尊人头壶，眼睛是挖出来的，耳朵是贴

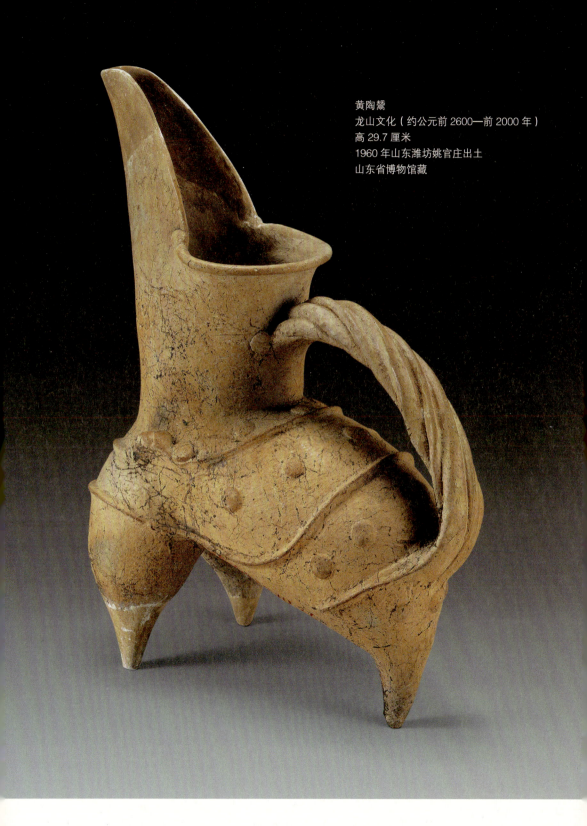

黄陶鬹
龙山文化（约公元前 2600—前 2000 年）
高 29.7 厘米
1960 年山东潍坊姚官庄出土
山东省博物馆藏

人形彩陶瓶
仰韶文化（约公元前 5000—前 3000 年）
高 31.8 厘米　口径 4.5 厘米
1973 年甘肃秦安大地湾出土
甘肃省博物馆藏

上去的，椭圆形的壶身，很像一位充满幸福感的孕妇，再加上红黑相间的图案，整体效果很好。

至于 1973 年出土于青海省大通县的舞蹈纹彩陶盆，是我国目前所见年代最早的描绘舞蹈的陶器，值得格外珍惜。此盆内壁绘三组舞蹈人纹，每组五人，正手拉着手翩翩起舞。这既是研究新石器时代舞蹈艺术的重要资料，也足以让我们领略先民的风俗人情与宗教生活。单从图像本身，无法判断这些人到底是在庆祝丰收呢，还是在取悦神灵。但有一点，先民之举行仪式，一如艺术的起源，往往是兼及娱人与娱神的。

从 1921 年瑞典学者安特生（1874—1960 年）在河南渑池县仰韶村发现一处以彩陶为主要特征的新石器时代遗址起，经过半个多世纪的努力，考古学家对于中国新石器时代文化的了解，已经大大深化。通过仰韶文化、马家窑文化、大汶口文化、龙山文化、河姆渡文化、良渚文化、红山文化等分布极广的文化遗址的发掘与研究，学界大致认同这么一种观点：中华文明并非如原先设想的那样，仅仅是黄河流域一个中心，而是如满天星斗，散落在东西南北各地。至于到底是三大文化圈（夏鼐），还是六个文化区（苏秉琦），学界意见并不统一；只是在承认中华文明多元发生，

舞蹈纹彩陶盆
马家窑文化（约公元前 3000—前 1900 年）
高 14.1 厘米 口径 29 厘米
1973 年青海大通上孙家寨出土
中国国家博物馆藏

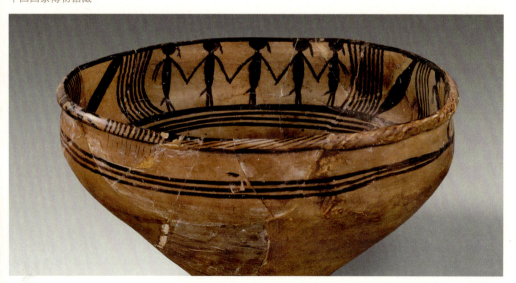

不同区域文化之间存在着巨大差异而又互相影响这一点上，基本上达成了共识。

在某种意义上，一部文明史（或艺术史），便是在承认差异与冲突，重视交流与融合，不断超越自我的过程中，取得日新月异的进展的。而这一大趋势，随着历史进程的推进，将得到越来越多、越来越精彩的演示。

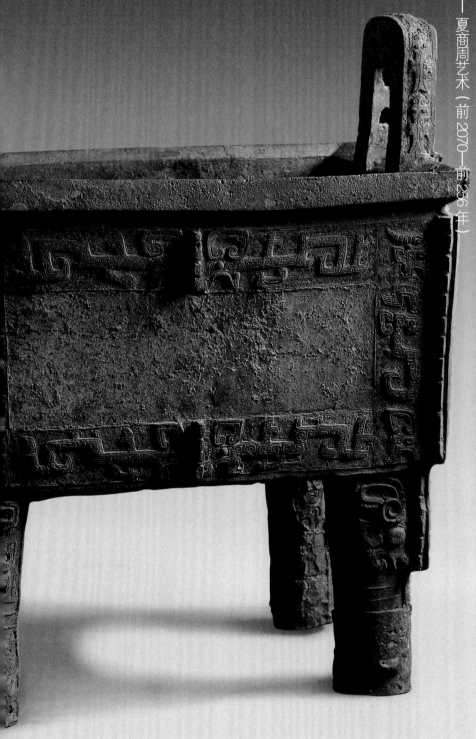

青铜与礼法
——夏商周艺术（前2070—前256年）

相传夏铸九鼎，历商至周，为传国之宝。如此国家重器，指代的是政权或帝王之位。时至今日，汉语中还保存着许多对于"鼎"的膜拜。如"问鼎"指夺取政权的野心，"鼎革"指改朝换代，"鼎祚"乃国家之命运，"鼎辅"是执政的大臣，至于"鼎言"，则属于极有分量的话。这里所说的"鼎"，是夏商周三代以青铜所铸，而不是此前的陶器或此后的青瓷。作为重要礼器的青铜大鼎，在中国人心目中，始终是沉甸甸的，因其联系着家国兴亡、礼法盛衰。当然，"鼎"只是众多青铜礼器中的一种。

青铜礼器象征着财富，象征着盛大的仪式，也象征着沟通天地神灵，以及独占政治权力。故考古学家张光直称："中国青铜时代的最大特征，在于青铜的使用是与祭祀和战争分不开的。换言之，青铜器便是政治的权力。"[1] 作为政治权力重要组成部分的青铜器，同时也可作为科技和艺术品来探究与观赏。

专家告诉我们，龙山时代已铜石并用，只是青铜容器的残片很少发现；到了稍后的二里头文化遗物中，才有较多的不同器类的成熟造型。[2] 而这，恰好与古史传说中的夏朝年代相当，故不妨将夏朝看作是中国青铜时代的开端。至于青铜时代什么时候结束，专家称，那"是一个冗长而且逐渐的程序，开始于春秋时代的晚期，但直到公元前3世纪的秦代才告完成"[3]。有两件著名的器物，可作此历史演进的象征。

1981年河南偃师二里头出土、现藏中国社会科学院考古研究所的绿松石镶嵌兽面纹牌饰，呈长圆形，中间弧状束腰，凸面由

[1] 张光直《中国青铜时代》第21页，北京：生活·读书·新知三联书店，1983年。
[2] 参见杨泓《美术考古半世纪——中国美术考古发现史》第52页，北京：文物出版社，1997年。
[3] 参见张光直《中国青铜时代》第2页。

大圣遗音

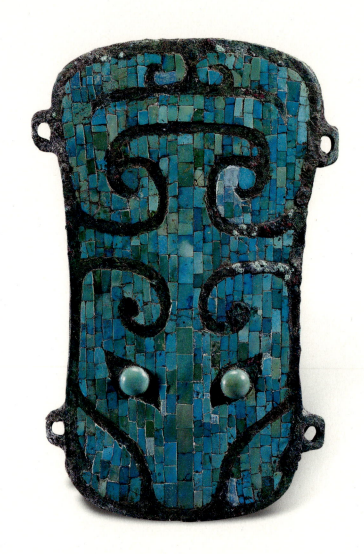

绿松石镶嵌兽面纹铜牌饰
夏（约公元前 21—前 17 世纪末）
长 16.5 厘米
1981 年河南偃师二里头出土
中国社会科学院考古研究所藏

许多不规则的绿松石镶嵌成兽面纹,中间两只睁得圆圆的眼睛,炯炯有神。有此选料考究、制作精良的牌饰,作为中国青铜艺术的开端,实在是再美妙不过的了。至于1923年出土于河南新郑、现藏故宫博物院的莲鹤方壶,乃春秋时代的遗物。此壶下有双伏虎支撑,中有盘曲龙纹环绕,上有莲瓣衬托,壶盖上屹立着振翅欲飞的仙鹤,一改商周以来的庄重与静穆,预示着一个新时代的来临。郭沫若对此壶的解读,富有诗意:"此鹤初突破上古时代之鸿蒙,正踌躇满志,睥睨一切,践踏传统于其脚下,而欲作更高更远之飞翔。此正春秋初年由殷、周半神话时代脱出时,一切社会情形及精神文化之一如实表现。"[1]

按照用途和器物的形制特点,通常将青铜器分为食器类、酒器类、水器类、乐器类、兵器类等。时代不同,器物的制作工艺及纹饰等,都会有很大的变化。就以食器中最为著名的鼎为例。虽然其基本形制不外圆、方两类,前者两耳、圆腹、三足,后者也是两耳,但方腹、四足,但接下来的区分可就复杂了——器壁的厚薄、器腹的大小、柱足的粗细、纹饰的多少,都可以变出无数的花样。但总的风格是造型稳重,泰山不移,这与其主要用于祭祀和宴飨等礼仪场合有关,也与其在世人的心目中象征着财富与权力脱不了干系。目前所知最有分量的方鼎,当属铸造于商代晚期的后母戊方鼎,鼎高133厘米,重875千克。面对此3000年前的巨制,今人不能不生敬畏之心。

令人敬畏的,不仅仅是高超的制作工艺,更包括其中所隐含

[1] 郭沫若《殷周青铜器铭文研究》,《沫若文集》第14卷第509页,北京:人民文学出版社,1963年。

的历史教训。这一点，由于大量金文的释读，而得到很好的呈现。目前已发现的有铭铜器已超过万件，其中不乏可以补经证史者。如陕西眉县出土的大盂鼎，腹壁铸有长达291字的铭文，记载了周康王对盂的训辞，其中特别提到殷商君王因沉湎酒色而亡国；陕西扶风出土的西周孝王时期饪食器大克鼎，腹内铸铭文290字，详细记载了周王册命克的仪式及赏赐的内容；另外一件陕西扶风出土的西周中期盥器史墙盘，盘内铸铭文284字，除追颂周初文、武、成、康等诸王功业，更重要的是记载了微氏家族的发展史，以祈求祖先庇佑。二鼎一盘，或反面教训，或正面颂扬，同样体现了古人须臾不敢忘怀的历史记忆与道德教诲。至于2003年1月陕西眉县杨家村发现西周晚期青铜器窖藏，一次出土器物27件，件件都有铭文，共3000千余字，更是举世瞩目。

后母戊青铜鼎铭文

后母戊青铜鼎
商（约公元前16—前11世纪）
高133厘米
1939年河南安阳武官村出土
中国国家博物馆藏

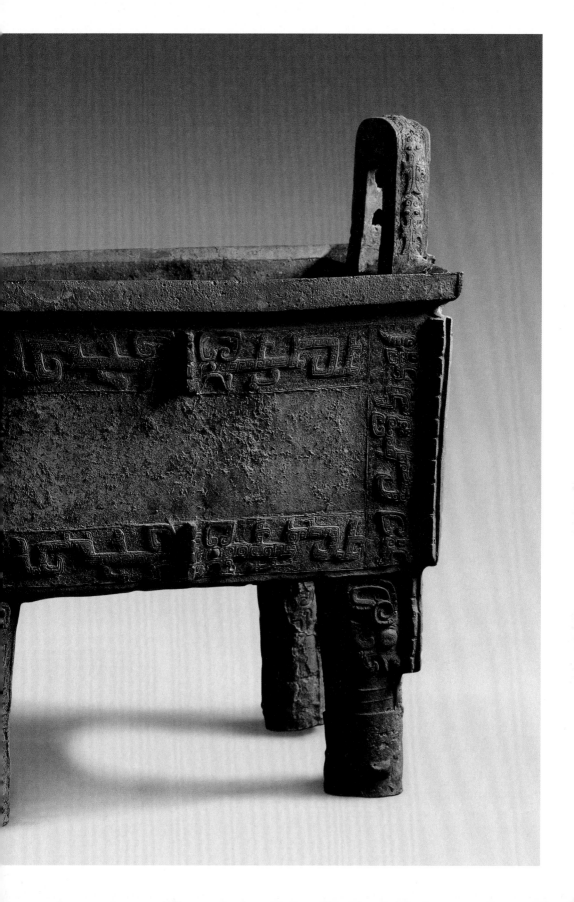

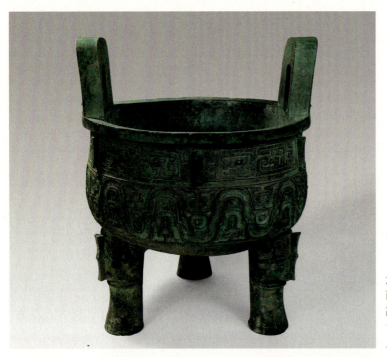

大克鼎
西周（约公元前11世纪—前771年）
高 93.1 厘米 口径 75.6 厘米
1890 年陕西扶风法门寺任村出土
上海博物馆藏

史墙盘
西周（约公元前11世纪—前771年）
高 16.2 厘米 口径 47.3 厘米
1967 年陕西扶风白村出土
陕西扶风周原文物管理所藏

已发现的商周两代青铜器，最重要的当属礼器。这些制作日渐精细的器物，其装饰纹样包括龙、凤、蝉、鸟、虫、鱼等，但最突出的，还是饕餮（兽面纹）。既然是以动物为支配性的装饰纹样，那么，商周先民审美趣味的变化，当从其生活经验中寻求答案。远古神话中，人类与动物之间，存在着错综复杂的关系。动物既可以是人类的祖先，也可以是英雄的伴侣，还可以是威胁人类生存的恶魔。青铜器中饕餮（兽面纹）之逐渐从凶猛凌厉变为可亲可爱，隐含着人类对于大自然的逐渐了解，以及自信心、自主性的增强。像1938年出土于湖南宁乡的商代晚期盛酒器四羊方尊，或1976年发现于陕西扶风的西周昭王时期盛酒器折觥，前者四角各铸一写实逼真的大卷角羊，后者则合龙角、鸳鸟、象鼻于一身，不管是模拟现实还是驰骋想象，与人类朝夕相处的动物，已经变得温顺乖巧，不再咄咄逼人了。

所谓"国之大事，在祀与戎"（《左传·成公十三年》），已发现的青铜器中，兵器确实占很大部分。可大部分兵器只求实用，不太考虑审美。也有例外的，比如1965年和1983年分别出土于湖北江陵的越王勾践剑和吴王夫差矛，便都是经千锤百炼，兼及实用与审美。对于熟悉游侠诗文及小说的读者来说，宝剑之神奇，自不待言；而春秋时代的吴越之争，更因勾践的"卧薪尝胆"，还有此前此后的西施浣纱、伍子胥复仇、范蠡功成身退泛舟太湖等，而广为后人传诵。昔日的英雄，早已烟消云散；让人大惑不解的是，各自的题名兵器为何流落异国他乡？这背后定然隐藏着

四羊青铜方尊
商（约公元前 16—前 11 世纪）
高 58.3 厘米 口径 52.4 厘米
1938 年湖南宁乡月山铺出土
中国国家博物馆藏

越王勾践剑
春秋（公元前 770—前 476 年）
长 55.7 厘米 宽 4.6 厘米
1965 年湖北江陵望山楚墓出土
湖北省博物馆藏

吴王夫差矛
春秋（公元前 770—前 476 年）
长 29.5 厘米
1983 年湖北江陵马山 5 号墓出土
湖北省博物馆藏

鲜为人知的曲折故事，等待着我们去钩稽。

其实，三代遗存的青铜器物，很早就引起了学者们的关注，起码宋人就已经开始系统的著录与研究。但传统的金石学与现代的考古学之间，在方法、趣味及学科体系上，有绝大的差异。可以这么说，近百年的考古发掘，方才给了青铜器研究以无限的生机与发展空间。因此，不妨采用讲故事的办法，叙述河南安阳妇好墓、湖北随州曾侯乙墓、四川广汉三星堆祭祀坑这三次激动人心的考古发掘。或许，这比历数2000年间青铜器的分期、形制、纹饰，以及制作技术的演变，更能引人入胜。

从1928年起，安阳殷墟就开始了规范的考古发掘。这是一个早已蜚声中外的文化遗址，半个多世纪以来，不断给世人带来意外的惊喜。1976年小屯村西北妇好墓的发掘，便是其中最惊艳的一幕。妇好是商王武丁法定配偶之一，生前曾主持祭祀，从事征战，地位极为显赫。更重要的是，此墓面积虽不大，但保存完好，是殷墟发掘中唯一年代确定且未被盗扰过的王族墓葬，不难想象其出土的随葬品之丰富。众多琮、璧、璜等礼玉，固然有助于史家之解读商代礼制；但若着眼于审美，更值得欣赏的，还是那些小巧玲珑的饰玉。艺人琢磨及钻孔的技艺，看来已相当娴熟，或圆雕，或平雕，很好地利用了玉石的形状及色泽，凸显虎、鹿、马、羊、鹅等各种动物的神态。其中最为引人注目的，莫过于头戴华冠的玉凤，弯曲的躯体，配上飘逸的长尾巴，正好和尖尖的小嘴形成呼应，真可谓"风姿绰约"。另外，那墨绿色的玉龙、乳白

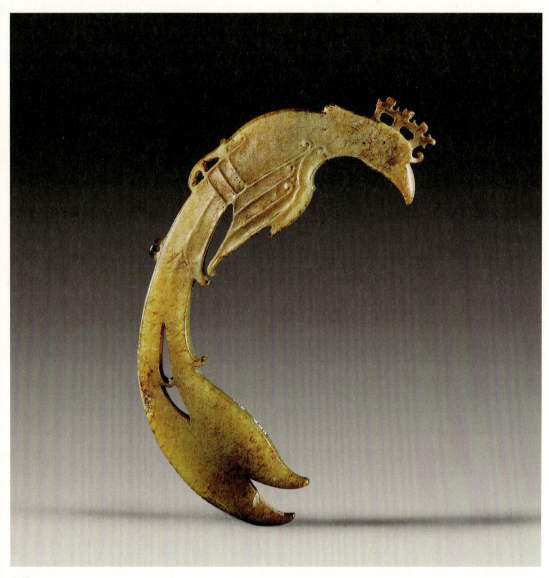

玉凤
商（约公元前 16—前 11 世纪）
长 13.6 厘米
1976 年河南安阳殷墟妇好墓出土
中国国家博物馆藏

色的玉鸽，造型紧凑，线条简洁，同样十分可爱。妇好墓出土的青铜器数量惊人，竟达468件之多，而其中带铭文的礼器便有190件。如不考虑是否"有资考证"，要论造型之新颖与生动，妇好方壶、妇好方彝、妇好瓿等大型重器，其实不如那一对鸮尊。商周青铜艺术中的鸟兽，远比人物来得有神采。而众多鸟尊中，像妇好鸮尊那样杂糅众多动物纹饰与造型，很容易获得一种似真若幻、扑朔迷离的艺术效果。

 1978年的春夏之交，考古学家在湖北随县擂鼓墩发掘了一座战国早期墓葬。通过铭文鉴定，知道这是一个叫作"乙"的曾国君主的墓葬。此墓葬出土文物之多，制作之精美，以及铭文资料之丰富，在同期墓葬中极为罕见。因学术兴趣差异，世人之谈论曾侯乙墓，"远近高低各不同"。历史学家喜欢的是种类繁多、数量庞大、排列有序的食器，因那跟史书所说的祭祀活动中贵族需按其身份等级享用，正相吻合，可见古来儒生苦心研读的《周礼》《仪礼》等，并非空中楼阁。科技史专家关心的是那纹饰极为繁缛（饰龙84条、蟠螭80条）、盘旋重叠的尊盘，因其证明失蜡法这种先进的工艺技术，早在战国初年便为中国

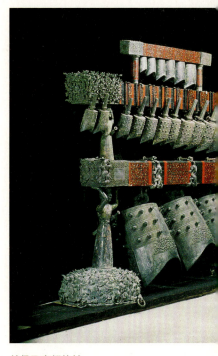

曾侯乙青铜编钟
战国（公元前475—前221年）
通高273厘米
1978年湖北随县擂鼓墩曾侯乙墓出土
湖北省博物馆藏

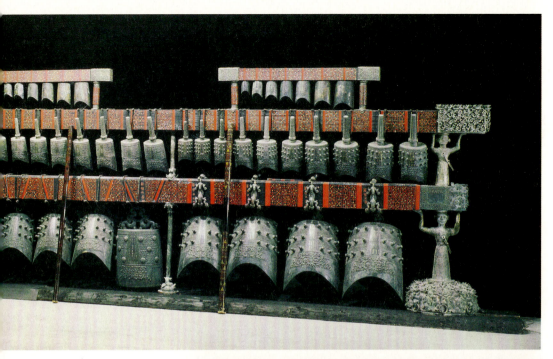

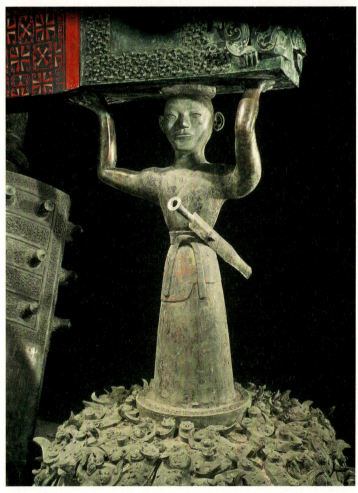

曾侯乙青铜编钟局部

的匠师所掌握。最高兴的当然是音乐史家——全套编钟共65件，每件都能奏出双音；加上编钟及钟架上刻有编号、纪事、标音、律名等铭文共3775字，对于今人之理解先秦乐律，实在是不可多得的重要资料。而我最为心仪的，则是那亭亭玉立、昂首挺胸的鹿角立鹤。这件错金装饰的青铜制品，出土时被置于主棺之侧，想来是用来引领墓主灵魂升天的法器。而我之所以格外青睐此物，纯粹出于造型的考虑——深信其最能体现楚人的风流倜傥、异想天开，以及不动声色中的诡异与神秘。

位于四川广汉市南兴镇北的三星堆遗址，属于古蜀国文明。1934年起，此地便陆续进行过多次考古发掘，大致明了了其文化特征及存在年代——最早距今5000年，最晚可到商末周初。但真正让三星堆名扬四海的，还是1986年8月的那次大发现。1、2号祭祀坑出土上千件形制特别的青铜制品，改写了古蜀国以及中国青铜艺术的历史。文献中的古蜀国，充斥着各种神话传说，真假莫辨，连唐代大诗人李白都感慨"蚕丛及鱼凫，开国何茫然"（《蜀道难》）。而三星堆文物的出土，一下子使视野变得豁然开朗。这些文物不仅验证了若干古史传说，更落实了此处与中原之间的文化联系。学界此前一般认为，四川地处偏僻，山高水险，文化上处于封闭隔绝的状态。"现在考古发现证明，自新石器时代晚期（至少晚期之末）起，当地与中原间的交流是存在的。有时还明显是畅通的。"[1] 但另一方面，三星堆文化又确实具有鲜明的地域特色，诸如青铜鸟、青铜立人像、青铜面具、青铜神树

[1] 李学勤《走出疑古时代》（修订本）第212页，沈阳：辽宁大学出版社，1997年。

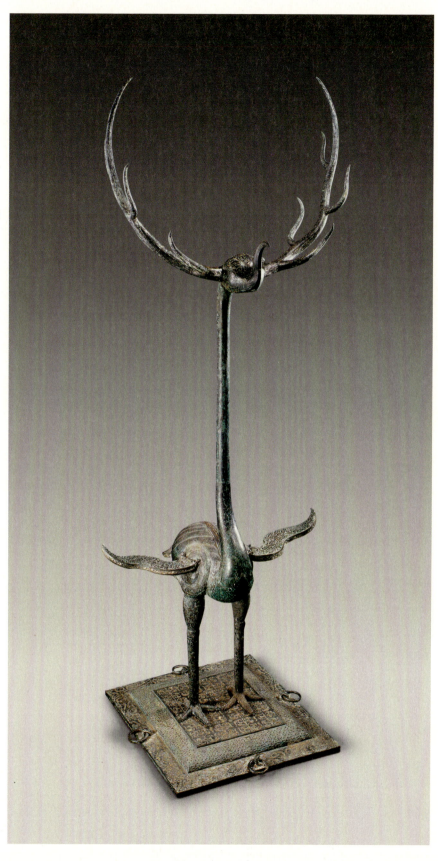

错金银鹿角青铜立鹤
战国（公元前 475—
前 221 年）
通高 143.5 厘米
1978 年湖北随县擂鼓
墩曾侯乙墓出土
湖北省博物馆藏

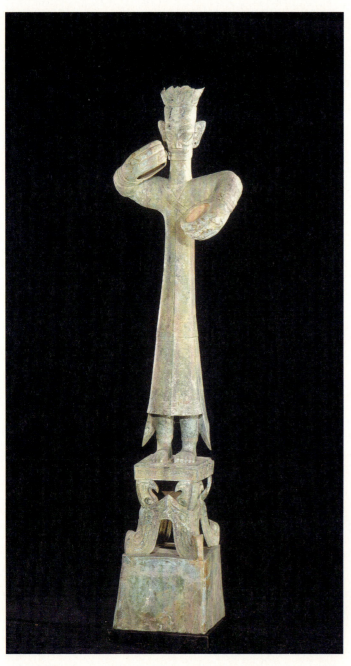

青铜立人像
三星堆文化（约公元前 1200—前 1000 年）
通高 262 厘米 像高 172 厘米
1986 年四川广汉三星堆出土
四川省三星堆博物馆藏

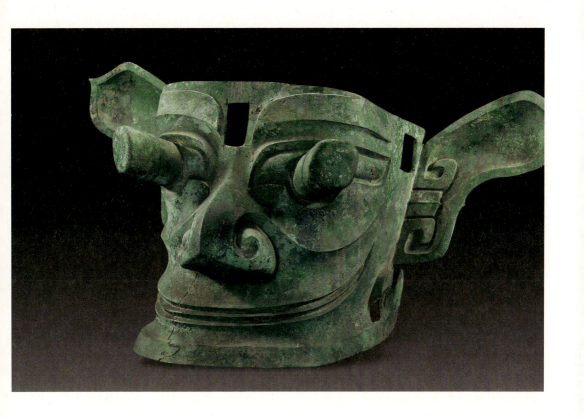

青铜面具
三星堆文化(约公元前 1200—前 1000 年)
高 65 厘米 宽 137 厘米
1986 年四川广汉三星堆出土
四川省文物管理委员会藏

等，都与中原文化有明显的差异。那通高262厘米、重180千克的青铜立人，头戴高冠，身着华衣，粗眉大眼，昂然屹立，面部表情刚毅肃穆，兼有王者的威严与祭师的神秘。而那些丹凤眼、蒜头鼻的金面罩铜质人头像，以及阔口微张、眼球向外突出的青铜面具，其确切含义到底是什么，蕴藏着多少人世或阴间的秘密，目前谁也说不清。只是隐约感觉到，古蜀人的恢诡与浪漫、侈丽与雍容，可能出乎我们以往的想象。而那棵通高396厘米、气势恢宏的青铜神树，除了高超的铸造技术以及龙、鸟等精美造型，更让我们关心的是，这很可能就是神话传说中的扶桑，是古蜀人崇拜太阳神的祭祀实物。

作为这一神奇故事的遥远回声，2001年成都西郊的金沙遗址又出土了大量精美的玉器、铜器以及金器，经专家考证，此遗址与三星堆有较为密切的渊源关系。而其中的太阳神鸟金饰，因其线条流畅，寓意深远，体现了古代中国人的太阳崇拜及"天人合一"思想，于2005年8月被国家文物局确定为"中国文化遗产标志"。

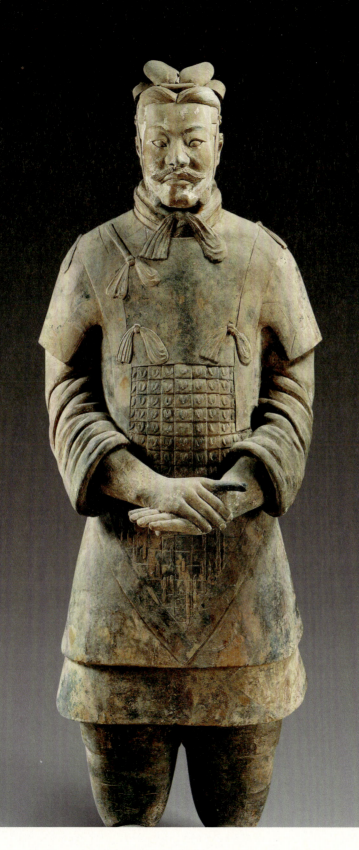

铠甲武士与仙人奔马
——战国秦汉艺术（前770—220年）

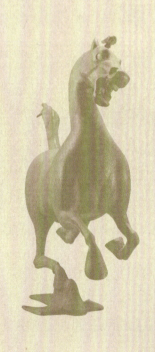

[1] 李松《中国美术·先秦至两汉》第242页，北京：中国人民大学出版社，2004年。

按照史家的说法，"春秋晚期，青铜器纹饰出现了向绘画性发展的新趋势，到战国中期达到极盛，此后渐趋式微"[1]。而战国时期最负盛名的镶嵌异色金属图像的青铜器，莫过于1965年出土于四川成都百花潭战国墓的宴乐采桑攻战纹壶。此壶所镶图案，以三道舒展的卷云为界，分隔成四个互有关联的部分，包括习射、采桑、宴飨、歌舞、渔猎、水陆攻战等社会生活图景。对于理解战国至秦汉的生产、生活、礼俗、娱乐、建筑、兵器等，此是绝好的教材。

不妨就从这里入手，逐段展开文物及艺术史上的战国与秦汉。

无论是列国纷争，四海归一，还是开疆辟土，削藩平乱，战争无疑都是第一要素。于是，手执兵器、驾车驰马、冲锋陷阵的将士，成了那个时代的工匠及艺术家表现的中心。如今，两千多年过去了，狼烟早已飘逝，奔马也不再嘶鸣，一切都归于平静；可突然间，从地下冒出一支威武雄壮的大军，世人这才意识到，关于战争的记忆，竟如此深刻地烙在人类的脑海里，永远无法抹去。

1974年3月29日，陕西临潼农民挖井时，偶然发现了兵马俑坑。随着考古发掘的顺利展开，整个世界都投来了惊异的目光。如此庞大的军队，全都是陶土制成，仿真人大小，还施有彩绘，实在不可思议。仔细辨析，3座兵马俑坑，坐西向东，呈品字形排列，总面积达两万五千多平方米。俑坑里的军队，排兵布阵，大有讲究。1号坑是士兵和拖着战车的陶马，共六千多件，象征着步兵、

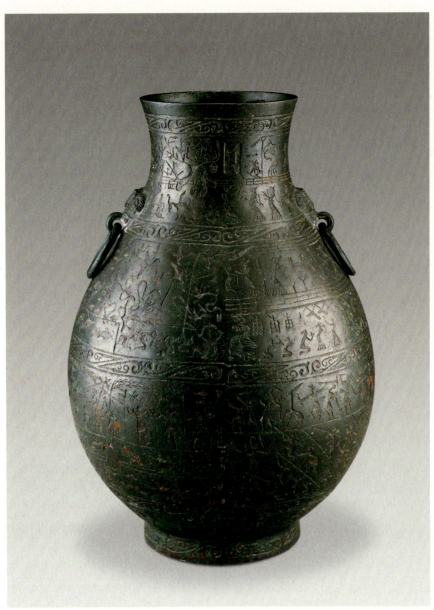
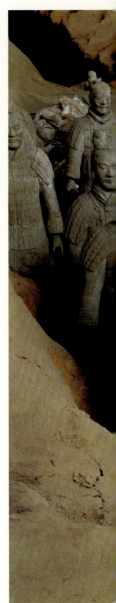

"宴乐渔猎攻战图"青铜壶
战国（公元前 475—前 221 年）
高 31.6 厘米 口径 10.9 厘米 腹径 21.5 厘米
1965 年四川成都百花潭出土
中国国家博物馆藏

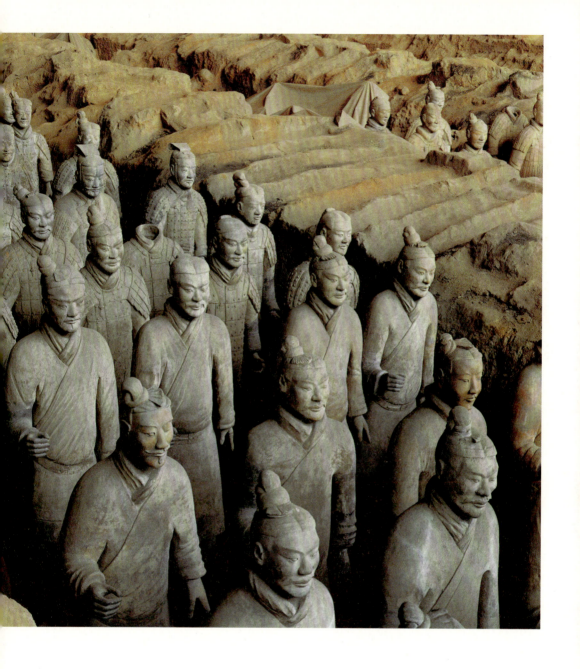

秦始皇陵 1 号兵马俑坑军阵
秦（公元前 221—前 207 年）
1974 年陕西临潼秦始皇陵园出土
秦始皇兵马俑博物馆藏

车兵联合编组的军阵；2号坑出土将士、战马、战车等一千三百多件，那是由步兵、骑兵和车兵混合编组的军阵；3号坑规模小，兵马及战车数量不多，似乎是统领1、2号坑庞大军团的指挥部。

要说铸造工艺之精，科技含量之高，非秦始皇陵西侧出土的那两乘铜车马莫属；可要说阵法森严，气势磅礴，还得首推那数千手执兵器、默默守卫着皇陵的将士。人与马、将军与士兵、步卒与弓弩手，各自的容貌与姿态，当然会有差异。可如此大批制作的陶俑，虽比例匀称，神态逼真，仍难免千人一面之讥。因此，作为雕塑，兵马俑以整体气势而不是精雕细刻见长。这正与军人的威严以及步调一致相吻合。当年的秦国军队，本就以纪律严明、骁勇善战著称；两千多年过去了，感觉上，那种排山倒海的军威依旧。而且，这还只是陪葬坑，和陵墓浩大的主体工程比起来，很可能微不足道。有朝一日，科技发达，整个秦始皇陵得以成功发掘，那"宫观百官奇器珍怪徙臧满之"，且"以水银为百川江河大海"的地下世界（《史记·秦始皇本纪》），将是何等辉煌！

让艺术史家耿耿于怀的，还有另外一座皇陵的陪葬墓，那就是与雄才大略的汉武帝为伴的霍去病墓。公元前117年，曾率领大军击败匈奴、为大汉王朝建立赫赫战功的骠骑大将军霍去病不幸英年早逝；汉武帝十分痛惜，于是下令在武帝陵附近为其修建了气势恢宏的墓冢。霍墓前，现存的马踏匈奴、跃马、伏虎、卧象等16件石雕，均采用坚硬的花岗石镌刻而成，风格浑厚雄壮。其中尤以高168厘米的"马踏匈奴"最为著名——大概是胜券在握，

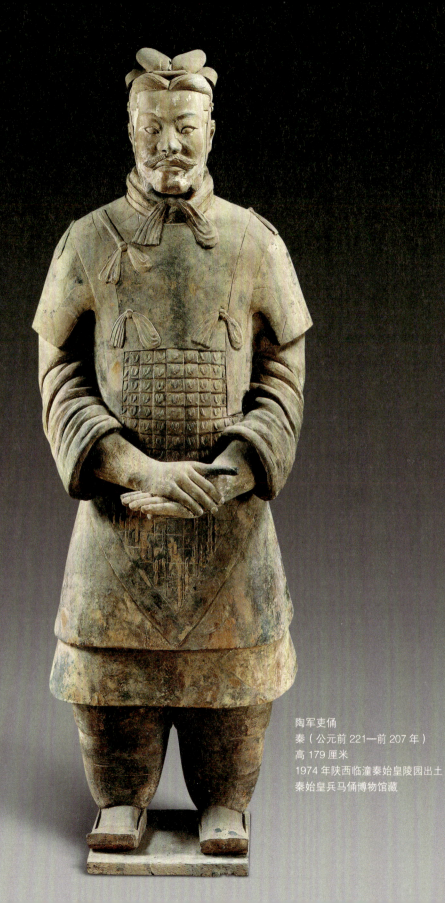

陶军吏俑
秦（公元前 221—前 207 年）
高 179 厘米
1974 年陕西临潼秦始皇陵园出土
秦始皇兵马俑博物馆藏

那昂首挺立的战马，显得十分安详，肃穆中所蕴含着的力量，由脚下那手持弓箭垂死挣扎的匈奴首领体现出来。另外一匹"跃马"，后腿蜷曲而卧，前腿蓄势待发，随时准备腾空而起，其警觉而豪迈的神态，竟是艺术家利用原石的自然形态，略施斧凿而成。

如果了解冷兵器时代战马的重要性，你就不会惊讶，何以艺术家在表现战争时，特别喜欢选择马作为主要题材。众多石刻、陶塑、铜铸、彩绘的骏马中，唯一能跟霍去病墓前的石马相媲美，同样具有极高知名度的，当属甘肃武威汉墓出土的铜奔马。此马体积并不大，长45厘米，高34.5厘米，正扬起四蹄，昂首狂奔，后右足踏一飞禽，借以保持重心的稳定，同时象征其风驰电掣。此马造型极为优美，且有强烈的动感，现已被确定为中国旅游的图形标志。

曾经有人设想，如果不是秦灭楚，而是反过来，那其后2000年中国的发展，将是完全不同的另一番景象。绚丽多彩、充满奇异想象与浪漫情怀的楚文化，没能成为中国文化的主流，着实让很多史家扼腕。不说别的，同是出土文物，对比曾侯乙墓的编钟与兵马俑里的军阵，你就会明白这两种文化的差异。好在秦很快就亡了，刘汉王朝在政治、法律方面承袭秦制，在文学艺术上，则依旧保持南楚故土的特色。[1] 倘若打仗，当然是排列整齐、秩序井然的大军占上风；但太平年代，乐曲悠扬，轻歌曼舞，更容易让人陶醉。这就难怪，当希望死者能在冥世继续其生前的享受时，各种歌舞杂技彩俑便应运而生。

[1] 参见李泽厚《美的历程》第70页，北京：文物出版社，1981年。

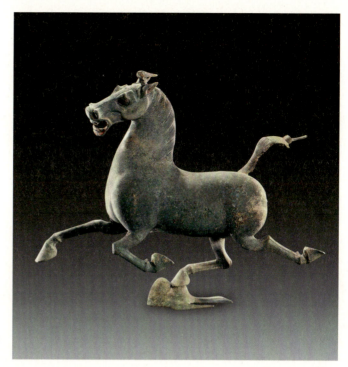

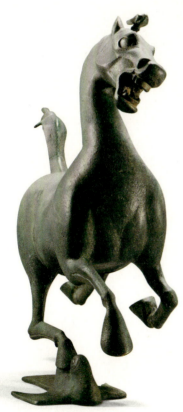

铜奔马
东汉（公元 25—220 年）
高 34.5 厘米 长 45 厘米
1969 年甘肃威武雷台出土
甘肃省博物馆藏

铠甲武士与仙人奔马——战国秦汉艺术（前770—220年）

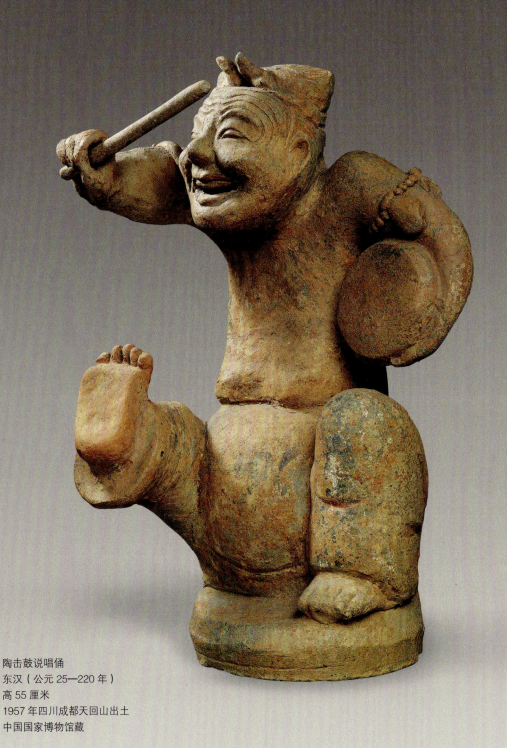

陶击鼓说唱俑
东汉（公元25—220年）
高55厘米
1957年四川成都天回山出土
中国国家博物馆藏

以彩俑代替活人殉葬，此风发轫于商，东周以后渐趋流行。到了汉代，俑的种类、数量、材质等都达到了新的高度。有木雕，有石刻；有禽兽，有人物；有士兵，有奴婢；但我最关注的，还是那些陶制的乐舞百戏。山东济南无影山西汉早期墓出土的乐舞杂技俑，竟然在一长方形平板上，塑造了二十多个彩绘陶俑，或击鼓，或吹笙，或翩翩起舞，或全身倒立，动作及神态各异，场面之热烈，足以告慰死者。四川成都天回山出土的说唱俑，赤膊光脚，笑容可掬，正说到高兴处，真的是"不知手之舞之，足之蹈之也"（《毛诗序》）。至于四川郫县的击鼓说唱俑，耸肩缩头，眼睛一张一闭，似乎在扮鬼脸，逗观众乐。如此陶塑，脸部表情夸张，幽默风趣，富于生活气息，与皇家宫殿、陵墓之富丽堂皇，大异其趣。

中国建筑以木料为主要构材，因此，再伟大的杰作，也无法长久存在。躲得了天灾，躲不过战火。"引兵西屠咸阳"的项羽，"烧秦宫室，火三月不灭"（《史记·项羽本纪》），这只是众多改朝换代的故事之一。《三都赋》《二京赋》所描摹赞叹的汉代宫殿，不也都荡然无存了？"现存汉代建筑遗物之中，有墓，石室，阙，崖墓，为实物；明器，画像石之类，则为间接资料。"[1] 今人也只能借助这些实物及间接资料，遥想大汉宫殿（如长乐、未央、建章等宫）之规模与气魄。昔日的宫室，高门大窗消失，雕梁画栋不见，屋顶也都坍塌了，唯一留下来，让后人摩挲不已的，就只是那作为点缀的瓦当了。

[1] 梁思成《中国建筑史》第55页，天津：百花文艺出版社，1998年。

秦砖汉瓦，本是极为平常的建筑材料，可经过古代工匠的巧心妙手，同样可以进入艺术之林。瓦当的形制，战国多半圆形，秦汉则为圆形；饰物有文字、动物、植物等。陶制的瓦当，悬于屋檐，在规定的狭小空间里，用文字或图像表达制作者的祝福与祈祷，其间的造型、章法与布局，与同时代的青铜、玉器、石刻等有所呼应，更对后世的治印产生影响。如鸣鹿纹、三雁纹，"千秋万岁""长乐未央"等文字纹，还有青龙、白虎、朱雀、玄武等"四灵"，都是制作精妙的小玩意儿，颇具观赏价值。

同样属于大型建筑的装饰，日后竟演变成独立的艺术品的，还有流行于汉代的画像石和画像砖。前者是在墓室内的石构件或石棺上施加浮雕或线刻，后者则是用泥在雕好的模具上拓出，然后烧制而成。中国学者对于画像石的研究，早在南宋时期便已开始；只是随着诸多汉代墓室的发掘，出土的画像石、画像砖数量惊人，且分布地区很广，包括山东、江苏、安徽、河南、陕西、四川等，这才引起美术史家及历史学者的普遍关注。艺术史家赞叹，汉画像上承先秦青铜，下开六朝雕刻；而我则更倾向于鲁迅的视角，即从中读出汉人丰富多彩的日常生活与历史记忆。20年间，鲁迅搜集了汉唐画像石拓片六七千种，几次准备选印刊行，可惜都没有成功。鲁迅自称其选印的标准是："但唯取其可见当时风俗者，如游猎、卤簿、宴饮之类。"[1]

[1] 参见《鲁迅全集》第12卷第453页，北京：人民文学出版社，1981年。

若借用鲁迅的思路，则山东嘉祥、河南南阳的画像石，以及四川大邑的画像砖，最值得观赏与探究。从雕刻艺术看，武梁祠

石刻结构严谨,质朴厚重,善于刻画人物以及表现历史故事;南阳画像石豪放古拙,运动感极强;四川画像砖则精巧活泼,纯朴自然。但各地的画像石(砖)在表现题材上,多有交叉与重叠,如同样描绘禽兽虫鱼、日月星辰、山川草木等自然景物,同样刻画车骑出行、宴饮乐舞、战争狩猎、农作庖厨等生活场面,还有,同样涉及历史故事与神话传说。也正因此,我们才会将其作为了解汉代贵族/民众日常生活及思想信仰的重要资料来解读。

不管是武梁祠石刻,还是南阳汉画像,都有不少伏羲女娲、东王公西王母、仙人乘龙、金乌负日等造型,可见其时神话及神仙故事之盛行。尽情地享受今生,同时畅想死后的美好世界,汉代神仙思想之深入人心,影响及于众多工艺及造型艺术。河北满城的中山靖王刘胜夫妇下葬时,身着精美绝伦的金缕玉衣,据说

玉羽人奔马
西汉(公元前206—公元24年)
高7厘米 长8.9厘米
1966年陕西咸阳新庄汉元帝渭陵附近出土
咸阳博物院藏

铠甲武士与仙人奔马——战国秦汉艺术(前770—220年)

龙凤人物帛画
战国（公元前475—前221年）
长31厘米 宽22.5厘米
1949年湖南长沙东南郊楚墓出土
湖南省博物馆藏

是为了保存躯体，以求不朽；陕西咸阳出土的玉羽人奔马，马生双翼，足下有云状托板，可见其已超越生死，进入遨游太空的神仙境界。当然，最直接地表现死后世界的，还属出土于长沙战国楚墓的两幅帛画"人物御龙帛画"和"龙凤人物帛画"。一龙一凤，一男一女，虽说代表的是墓主人，却也不妨作为战国秦汉的贵族形象来解读。从绘画技巧看，那只展翅伸爪的彩凤，以及那位高冠宽袖的中年男子，形态逼真，线条劲健。更重要的是，这两幅图所描摹的，并非人间的劳作与宴饮，而是墓主人死后升天、进入驾凤驭龙的神仙世界。再看约略同时的彩绘棺、墓室壁画、铜镜、漆盒等，固然有不少现实生活中的虎豹鹿马、车马出行、燕居乐舞，最为色彩斑斓的，还数这个交织着真实与幻想的神仙世界：云气缭绕中，不仅有日渐程式化的龙凤呈祥，更有许多奇珍异兽，以及活跃在《山海经》里的半神半人。

"大风起兮云飞扬"，就在这中华帝国创立的初期，各种政治及文化力量，如儒家与道家、南方与北方、历史与神话、理智与激情等，在斗争中相互竞争、对话与融合，导致了这一时期的艺术及审美，以浪漫雄健为主调，不以细节及技术取胜，而以气势及想象力见长。

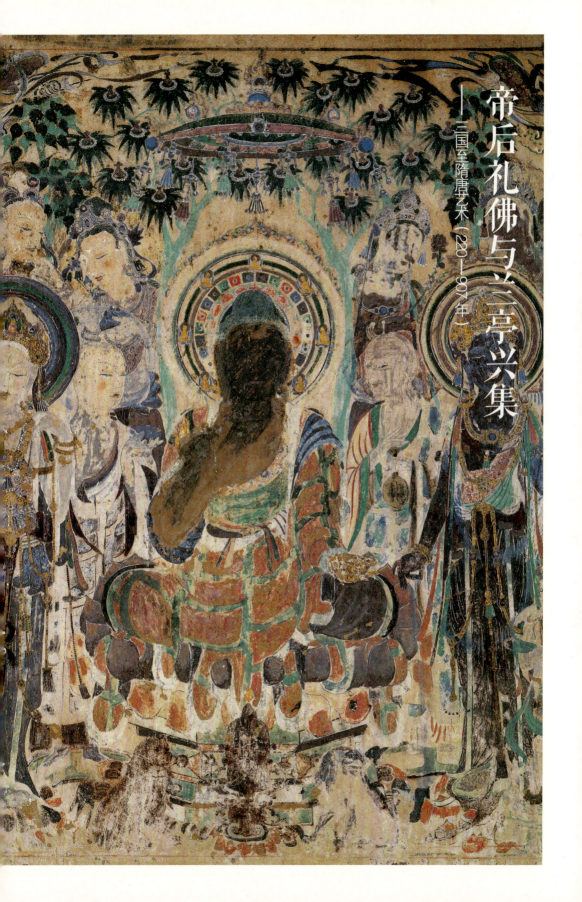

帝后礼佛与兰亭兴集——三国至隋唐艺术（220—907年）

永和九年歲在癸丑暮春之初會于會稽山陰之蘭亭修禊事也群賢畢至少長咸集此地有崇山峻嶺茂林修竹又有清流激湍映帶左右引以為流觴曲水列坐其次雖無絲竹管弦之盛一觴一詠亦足以暢敘幽情是日也天朗氣清惠風和暢仰觀宇宙之大俯察品類之盛所以遊目騁懷足以極視聽之娛信可樂也夫人之相與俯仰一世或取諸懷抱悟言一室之內或因寄所託放浪形骸之外雖趣舍萬殊靜躁不同當其欣於所遇暫得於己快然自足不知老之將至及其所之既倦情隨事遷感慨係之矣向之所欣俛仰之間以為陳迹猶不能不以之興懷況修短隨化終期於盡古人云死生亦大矣豈不痛哉每攬昔人興感之由若合一契未嘗不臨文嗟悼不能喻之於懷固知一死生為虛誕齊彭殤為妄作後之視今亦猶今之視昔悲夫故列敘時人錄其所述雖世殊事異所以興懷其致一也後之攬者亦將有感於斯文

古代中国，最令今人歆羡不已的，莫过于"汉唐盛世"了。可就在这大汉王朝（前206—220年）与大唐王朝（618—907年）之间，隔着将近400年的分裂与割据。对于夹在"两座大山"中间的魏晋六朝，传统的评述是，外族入侵，疆域碎裂，纲常动摇，道义沦丧。一句话，毫无可取。但晚清以降，由于章太炎、刘师培、鲁迅、周作人、陈寅恪、宗白华等人的再三阐发，六朝文人的玄学思辨、文学自觉，以及讲求个性、通脱旷达等，其在思想史及文化史上的意义，方才得到比较普遍的认可。[1] 这400年，确实是烽火连天、生民涂炭，可同时，由于政治控制失效，思想束缚放松，文人精神自由，因此敢于大胆地接纳外来文化，并进行各种艺术尝试。

因此，谈论唐代艺术的辉煌，不应局限于"文起八代之衰"，而应关注其对于三国两晋南北朝思想及文化活动的承继。"李唐一代之历史，上汲汉、魏、六朝之余波，下启两宋文明之新运。而其取精用宏，于继袭旧文物外，并时采撷外来之菁英。两宋学术思想之所以能别焕新彩，不能不溯其源于此也。"西域人大量流寓长安，以及"开元前后长安之胡化"，最终落实为对于西域宫室、服饰、饮食、绘画、乐舞、游艺等的接纳。如果再考虑到西亚之火祆教、景教、摩尼教此时开始传入，并先后盛行于长安，那么，唐人思想之开放、趣味之多元，实在令人佩服。[2]

当然，自张骞通西域，无数外国使者、西域商贾，以及艺人、宗教徒等，早已万里跋涉，来到中国。汉代的长安，不仅有大量

[1] 参见陈平原《中国现代学术之建立》第330—403页，北京：北京大学出版社，1998年。

[2] 参见向达《唐代长安与西域文明》第1—116页，北京：生活·读书·新知三联书店，1957年。

西域传来的奇花异木、珍禽怪兽、百戏幻术等,更重要的是,日后对中国人的日常生活、思想意识、文学艺术等产生巨大影响的佛教,已经开始落地生根。谈论三国至隋唐的艺术,为传扬佛法而创作的大量石窟造像与石窟壁画,无疑最为引人注目。

"南朝四百八十寺,多少楼台烟雨中。"(杜牧《江南春》)可惜的是,这些木结构为主的佛寺,历经千余年战火及风雨的侵蚀,早已不见踪影。现存最早的木构佛殿,是山西五台山建于唐建中三年(782年)的南禅寺大殿。相对来说,那些隐藏在郊外或大山里的石窟,可就幸运多了。虽然也遭到不少人为的破坏,像敦煌石窟等,其大致规模还在,仍能让今人领略祖先的精神信仰与审美趣味。

从北魏到隋唐,佛教石刻造像的风格一直在演变。早期多依据西来的粉本,尤其是服装、配饰以及佛典所规定的眼、鼻、口、发、手势等;大约在公元500年前后,基本完成佛像汉化的过程。另一方面,为体现法相庄严,本尊如来更多地遵守粉本;而罗汉、菩萨、金刚、力士等,则根据各时代民众的理解,多有发挥与创造。明显的变化在于,造像日渐突破佛教禁欲、枯寂、出世思想的限制,开始出现表情丰富、健康且优美的形象。

山西大同的云冈,有目前所知中原地区最早开凿的石窟群,第20窟的禅定大佛,高13.7米,表情温和,睿智且明朗,最为精彩。河南洛阳南郊的龙门石窟,那由武则天"助脂粉钱二万贯"修建的奉先寺,其中的卢舍那佛,高17米,更是庄严典雅,慈悲为怀。

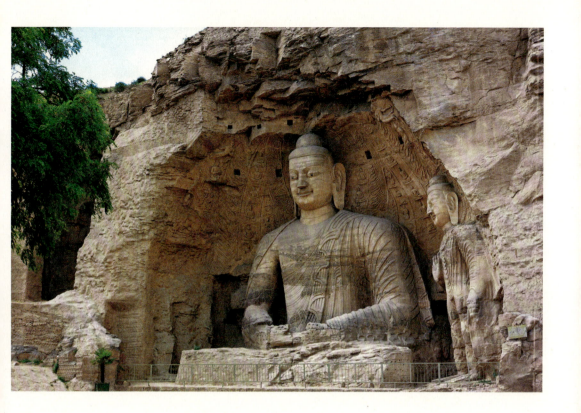

云冈石窟第 20 窟
北魏（公元 386—534 年）
主尊高 13.7 米
山西大同云冈堡北山

甘肃天水的麦积山石窟以泥塑为主，表现手法极为细腻。至于甘肃敦煌的莫高窟，公元 4 世纪开工，历经北凉、北魏、北周、隋、唐、五代、宋、西夏、金、元共 10 个历史时期，是世界上最负盛名的石窟宝库。莫高窟中，唐代彩塑体态丰满，婀娜多姿，最能体现"盛唐气象"。

除大型石窟外，世间尚流传许多单躯的佛教造像，或铜或木，或陶或石。这些佛像尺寸较小，移动方便，制作更为精细。此类佛像国内外博物馆多有收藏，公众容易就近观赏。而 1996 年山东青州龙兴寺遗址发掘，一处窖藏就清理出 400 多件北魏至北齐制作的精美佛像。这起码提醒我们，中古石刻艺术，随时可能给我们以意外的惊喜，今人尚未穷尽其魅力，仍可以有很高、很好的期待。

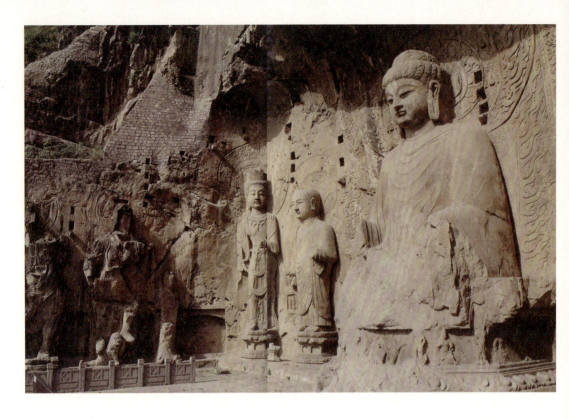

龙门石窟奉先寺
唐高宗上元二年（公元675年）
主尊高 17.14 米
河南洛阳龙门石窟西山南部

另外，有两套浮雕，既是精美的艺术品，也是不可多得的历史资料。原在龙门石窟的宾阳洞、现藏美国的北魏晚期浮雕"帝后礼佛图"，图中的帝后及贵族款款而行，庄严肃穆。可与此相对照的，是河南巩义市的北魏石窟，那窟规模很小，可第1、3、4窟前壁左右对称的"帝后妃嫔礼佛图"，共3层，18方，若长卷之逐渐展开。此礼佛图所刻画的供养人，比宾阳洞还多，且高低起伏，穿插变化，韵味无穷。

同属大型石刻，但与佛教无关的，是历代帝王陵墓前的众多杰作。如南朝梁武帝萧衍陵前仅存的那只麒麟，怒目圆睁，昂首张口，很是传神；而萧衍第四子、被封为南康郡王的萧绩，其墓前一对石辟邪，身有双翼，可又长得粗犷朴拙，实在可爱。唐高祖李渊献陵前的石犀，颈部那几道有力的折纹，使其显得憨厚而雄浑，如此庞然大物，现屈居西安碑林博物馆，难怪郁郁不得志。

唐高宗与武则天合葬的乾陵前，那匹翼马神态安详，肩上镌刻着图案化了的卷云，表示其随时可以自由翱翔于天际，雄伟中夹杂着华美，体现了太平年代的自信与自得。至于高浮雕昭陵六骏，本是唐太宗为追念伴随自己南北征战的六匹战马，让画家阎立本绘样，良工镌刻而成；再加上李世民本人亲题赞语，书法家欧阳询书丹勒石，难怪人称"神品"。或徐行，或站立，或奔驰，六骏各具风韵；可惜的是，其中两匹早已被盗卖到美国，无缘重新聚首。

存世的魏晋至隋唐壁画，最优美的，或属佛教石窟，或归帝王陵墓。新疆克孜尔石窟及甘肃炳灵寺，都存有公元4—5世纪的壁画；但最能体现这段时间佛教壁画的艺术成就者，还推敦煌莫高窟。依照表现内容及形式，敦煌壁画大致可分为如下四种：单纯的佛或菩萨造像（如法相庄严的如来、丰腴艳丽的观音）；描绘西方极乐世界的楼台花鸟、七宝莲池、伎乐飞天等的净土变相；表现现实生活中的人物与场景的供养人（最有名的是"张议潮统军出行图"）；讲述各种施舍、报恩、仁智、孝友等经变故事的佛本生图。

评论佛本生图，单欣赏其赋色的明快艳丽，造型的准确生动，构图的简括别致，还不够；还必须意识到，这是为配合讲经而创作的，本身有很强的故事性。像第254窟的"尸毗王割肉贸鸽"、第257窟的"鹿王本生图"，以及第285窟的"五百强盗成佛"等，都是当时极为流行的经变故事，其中的曲折变化，非三言两语

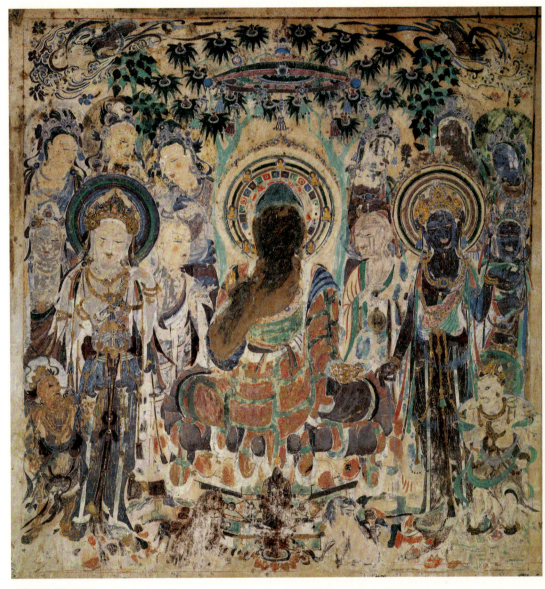

"佛说法图"壁画
唐（公元618—907年）
主尊高 17.14 米
甘肃敦煌莫高窟第 45 窟西壁

所能说清。因而，也就无法用一个单独的场面来呈现。为了完成精彩曲折的叙事，以达到教诲观众的目的，"本生故事画从单幅构图发展为长卷型构图，以后又由长卷型演变为大型'经变'构图"[1]。转变后的本生故事，表面上是完整的方形画面，实则隐含若干情节，阅读时必须带进时间的因素。

相对于佛教石窟，墓室的壁画更为切近日常生活，构图及笔墨也更加自由、洒脱。已发现的魏晋六朝民间墓室的壁画，取材甚广，涉及几乎所有的社会习俗及日常生活，用以"考史"是再合适不过的了。同时，这些壁画大都逸笔草草，自有其独特魅力。但一般来说，要讲画面的饱满与精致，还数唐代永泰、懿德、章怀等皇族的墓葬。墓道两壁，除常见的青龙白虎外，还可能绘制狩猎出行、仪仗伎乐等生活场面；墓室中，还会有别的精彩画面在那里恭候。画家对各色人物有细腻的观察，笔墨也能相符，正所谓"刻画入微，气韵生动"是也。其中尤以陕西乾陵陪葬墓章怀太子墓墓道东壁的"礼宾图"，以及前室西壁的"宫女观鸟捕蝉图"，最见神采。

唐代壁画的辉煌，是与一大批著名画家的直接介入密切相关的。依据《历代名画记》《唐代名画录》等，我们可以知道，当时的很多著名画家，都曾在宫廷、寺观、邸宅、墓室的粉墙上挥毫作画。只可惜，今天所能看到的，只是残留在地下的那一小部分。专家称，将传世的吴道子《送子天王图》与章怀墓的"礼宾图"、永泰墓的"宫女图"、懿德墓的"太子大朝仪

[1] 参见金维诺《中国美术史论集》第371—378页，北京：人民美术出版社，1981年。

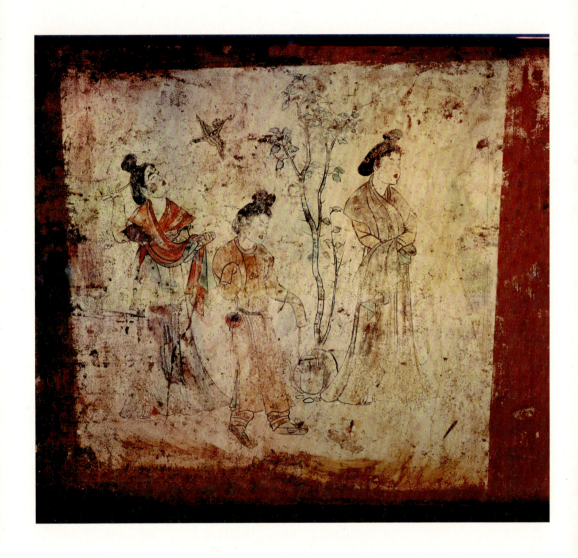

"宫女观鸟捕蝉图"壁画
唐(公元618—907年)
纵168厘米 横175厘米
1971年陕西乾县唐章怀太子李贤墓出土
陕西历史博物馆藏

仗图"相比较，有很多相似的地方。[1] 虽不能据此判定这些墓室壁画的作者就是唐朝的"画圣"吴道子，但起码可以断言，这些壁画多出自名家之手；而且，墓室壁画与传世的绢本设色绘画之间，有着千丝万缕的联系。

传统中国，独立的绘画活动早就存在；但因绘画而享有崇高声誉，以至青史留名，这必须等专业画家出现以后才有可能。汉代宫廷已设有专门的画室，王昭君因没有贿赂画师毛延寿而始终得不到汉元帝的"召幸"，以致含恨远嫁匈奴，此故事流传甚广，只是不太可信。美术史上真正产生影响的专业画家，还得从三国时候的曹不兴说起。从魏晋到隋唐，几百年间，各种类型的绘画，如人物画、山水画、花鸟画、鬼神画等，技巧上都有很大的进展，而且出现了若干像吴道子这样传颂千古的名家。对此，史家多有精彩论述；这里避开了纯粹的技巧分析，拟从另一个角度解读。

如果说石窟壁画主要体现宗教精神的话，那么传世的绢画，则更多渗透着文学趣味与历史意识。前者可以举顾恺之为例。那位主张"以形写神"的大画家顾恺之，其真迹已无传，存世的《女史箴图》《洛神赋图》乃隋代或宋代摹本。这两幅名作，都是根据名家文章的意境创作的。《女史箴》出自西晋张华之手，据说是用以讽刺淫荡的皇后贾氏；曹植的《洛神赋》以神话隐喻失落了的爱情，无疑更为世人所熟知。将文字转变为图像，画家当然需要苦心经营。比如，以端庄娴静的身姿，展现宫廷妇女的身份和风采；或者借烟波浩渺以及洛神的含情脉脉飘然远逝，寄寓诗

[1] 参见王仁波《隋唐时期的墓室壁画》，《中华美术五千年》第二卷第38—64页，北京：人民美术出版社等，1991年。

人的眷恋与哀伤。这种文学性很强的绘画，日后在中国美术史上，大有驰骋的空间——为《离骚》配画，写陶潜诗意，还有替《西厢记》《水浒传》插图等，都是绝好的例证。

唐代诗人杜甫诗曰："开元之中常引见，承恩数上南薰殿。凌烟功臣少颜色，将军下笔开生面。"（《丹青引赠曹将军霸》）谈论的是具体画师的遭遇，但也可以看出，为凌烟阁画图，确实是极大的荣誉。唐太宗于贞观十七年（643年）下诏书，图功臣像于凌烟阁，显然是将绘画作为"成教化、助人伦"的重要手段。阎立本是著名画家，也是朝廷重臣，一度还出任过宰相。这你就能明白，为何其画作多有强烈的历史意识。唐太宗让他画《凌烟阁功臣二十四人图》，还亲自写了赞语，当然有政治上的考虑。《历代帝王图卷》是不是阎立本所作，学界有争议；但《步辇图》应该没问题。此画所表现的，同样是"重大历史题材"。唐贞观十五年（641年），唐太宗为改善汉藏关系，把文成公主远嫁给吐蕃王松赞干布，后者于是派使者前来迎娶。画面上，使者态度谦恭，而端坐步辇上的李世民，则兼有威严与仁慈。

吴道子是古代中国最享盛名的画家。苏东坡甚至称："故诗至于杜子美，文至于韩退之，书至于颜鲁公，画至于吴道子，而古今之变，天下之能事毕矣。"（《书吴道子画后》）可惜的是，这位"画圣"传世的作品很少。唯一能够确定的是，此君不只技艺高超，更有丰富的想象力，其笔下仙佛形象千变万化。目前流传的被认为是吴道子的作品，有《送子天王图》以及曲阜孔庙的

画像刻石"先师孔子行教图"等，后者衣褶飘荡，很能体现"吴带当风"的独特笔法。

唐代多"写真能手"，如张萱的《虢国夫人游春图》、周昉的《簪花仕女图》，就其造型准确、色彩艳丽而言，无可挑剔。只是此类绮罗人物，富贵气十足，举手投足，中规中矩，画家的笔墨因而也稍嫌拘谨，不甚可爱。倒是五代时顾闳中的一幅《韩熙载夜宴图》，因其隐含"间谍"故事，更让人读来惊心动魄。据说南唐后主李煜对大臣韩熙载怀有戒心，就派画家顾闳中前往窥探。顾不负所望，目识心记，回来后如实描摹，于是就有了这幅分为五个段落，无论造型、用笔、设色都十分精到的"夜宴图"。经过史家一番考证，问题显得更为复杂，敢情韩使的是"反间计"？不是韩熙载生活放荡，胸无大志；而是皇上多疑，臣下为了避祸，只好以伎乐自污。[1]

唐开元年间，将军裴旻善舞剑，吴道子见其"出没神怪，既毕，挥毫益进"（张彦远《历代名画记》）；无独有偶，"草圣"张旭"数常于邺县见公孙大娘舞西河剑器，自此草书长进"（杜甫《观公孙大娘弟子舞剑器行并序》）。这两则逸事，涉及书画与音乐舞蹈在艺术精神上的共通性。这也正是现代学者谈论书法艺术时经常采取的思路。

有两个因素决定中国书法的走向：汉字的起始是象形的，在实用之外，容易兼及审美；毛笔富于弹性，收放自如，变化无穷。因此，书写者的用笔、结体、章法等，多有讲究。"通过结构的疏密、

[1] 参见台静农《〈夜宴图〉与韩熙载》，《台静农散文选》第75—81页，北京：人民日报出版社，1990年。

传顾恺之《女史箴图》
东晋（公元317—420年）
纵24.8厘米 横348.2厘米
大英博物馆藏

人咸知脩其容莫知飾其性性之
不飾或愆禮正斧之藻之克念作
聖

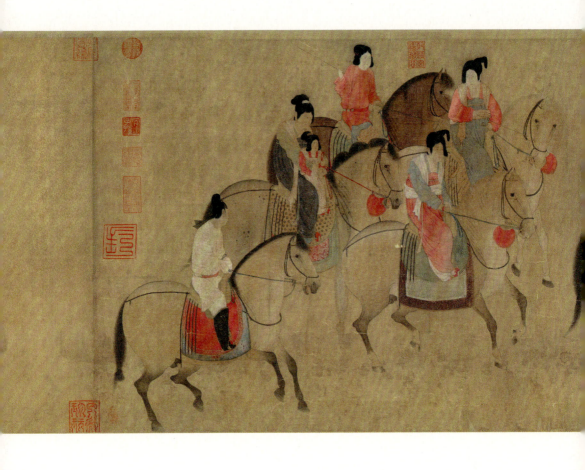

张萱《虢国夫人游春图》（摹本）
北宋徽宗时期（公元 1101—1125 年）
纵 52 厘米 横 148 厘米
辽宁省博物馆藏

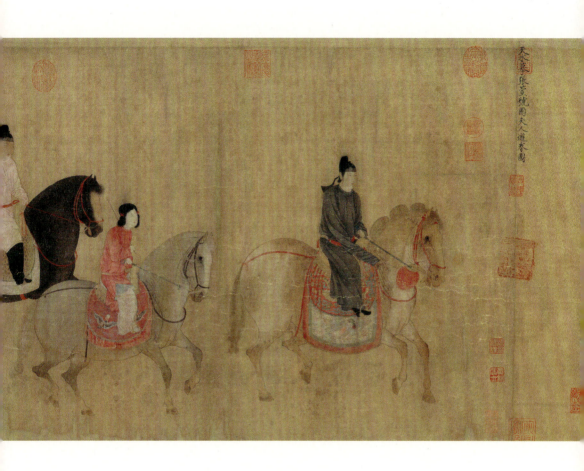

大圣遗音

点画的轻重、行笔的缓急，表现作者对形象的情感，发抒自己的意境，就像音乐艺术从自然界的群声里抽出纯洁的'乐音'来，发展这乐音间相互结合的规律，用强弱、高低、节奏、旋律等有规则的变化来表现自然界社会界的形象和内心的情感。"[1] 这样一来，书法不仅是技艺，更是情感、人格、修养、境界。这就难怪，传统中国对于书法艺术的重视。

从甲骨、钟鼎、石鼓，一直到隶书、章草、行书，历代文人学者，对于书体的演进多有贡献。而将书法的神韵发挥到极致，对后世产生决定性影响、"良可据为宗匠，取立指归"的，当推晋人王羲之。王汲取当时流行的行书与草书，融会贯通，创造出

[1] 参见宗白华《中国书法里的美学思想》，《艺境》第278—301页，北京：北京大学出版社，1987年。

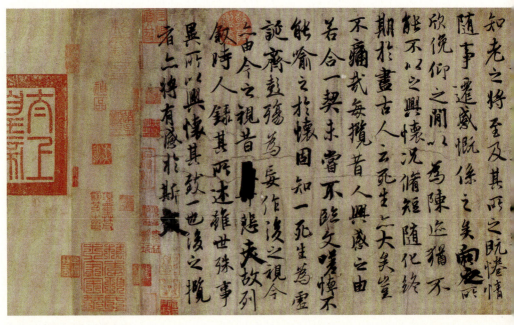

王羲之《兰亭序》（摹本）
东晋（公元317—420年）
纵24.5厘米 横69.9厘米
故宫博物院藏

更加妩媚俊逸、变化神奇的行草。如《丧乱帖》《快雪时晴帖》等，都是挥洒自如的绝代佳品。当然，最为后人称道的，还是"《兰亭》兴集，思逸神超"（孙过庭《书谱》）。据说王羲之本人对此书也甚为得意，故意留付子孙。唐太宗获知此法书在王羲之七代孙智永的弟子辩才和尚手中，便让萧翼前去巧取豪夺（传阎立本绘《萧翼赚兰亭图》，说的正是此事），然后派人临摹，以赐太子以下诸王及近臣。临死时，唐太宗甚至遗命，将此宝物陪葬。从此，流传世间的，就只有"神龙本"等各种摹本了。

魏晋至隋唐，书法史上名家辈出，可最值得纪念的，还数雄奇阔大的颜真卿、遒劲有力的柳公权，以及龙飞凤舞、痛快淋漓

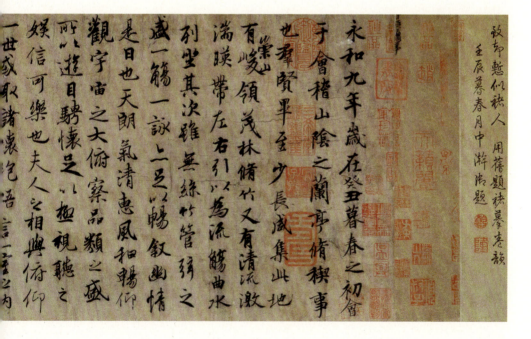

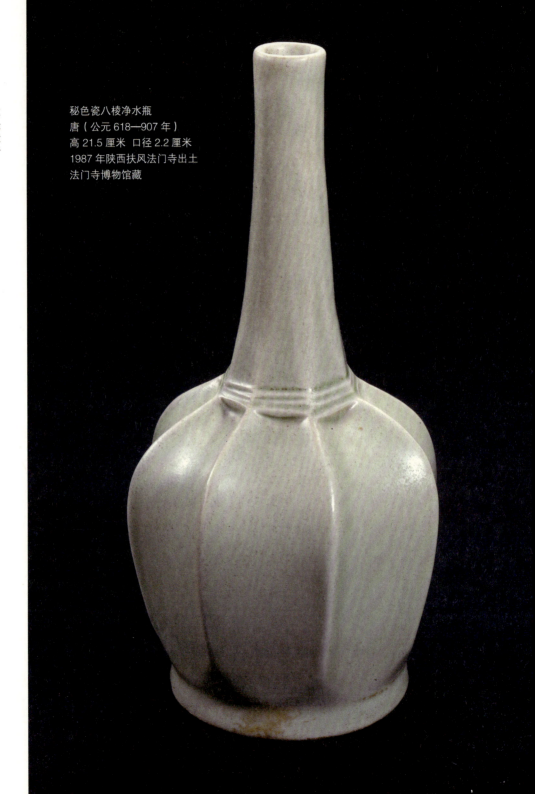

秘色瓷八棱净水瓶
唐（公元618—907年）
高21.5厘米 口径2.2厘米
1987年陕西扶风法门寺出土
法门寺博物馆藏

的张旭与怀素。如《自叙帖》（怀素）、《祭侄文稿》（颜真卿）等，千载之下，仍有惊天地、泣鬼神的艺术效果。至于柳公权答唐穆宗问笔法，称"心正则笔正"；以及孙过庭撰《书谱》，主张"穷变态于毫端，合情调于纸上"，更是体现了唐人对于书法兼及心情与技术这一特征的深刻领悟。

谈及唐代文化及艺术的灿烂辉煌，不能忽略那些能工巧匠制作的精湛的工艺品。此前虽也多有发现与赞叹，但1987年4月法门寺地宫开启，使得一座封闭了一千多年的地下宝库瞬间呈现，还是让今人瞠目结舌。伴随着佛祖释迦牟尼真身指骨舍利现身的，是一大批精美的金银、玉雕、丝织、琉璃等制品。这些物品乃李唐朝廷所供奉，代表了那个时代工艺的最高水平，其价值可想而知。更令人兴奋的是，地宫里冒出13件秘色瓷，与衣物帐碑正相吻合，彻底解决了学界长期争论不休的难题。自唐代诗人陆龟蒙赋诗，那"夺得千峰翠色来"的"越窑"（《秘色越器》），就成了千古之谜。现在终于可以确认，这些泛着湖绿、釉色纯正、晶莹润泽、造型简洁的瓷器，便是专为朝廷烧制的"秘色瓷"。

天青月白与关山行旅

——五代宋辽金艺术（907—1279年）

清人关于瓷器的著述，大都会提及这么一件逸事：五代后周时，负责瓷器烧制的官员前来请示窑色，柴世宗随手一指："雨过青天云破处，这般颜色做将来。"因此，就有了"青如天，明如镜，薄如纸，声如磬"的柴窑。可柴窑流传极为稀少（明代已有"片柴值千金"的谚语），且窑址迄今尚未发现，于是有人怀疑其真实性。我比较倾向于美术史家童书业的说法："'柴窑'或有其物，只不过是'越窑''秘色窑'到'汝窑''龙泉窑'中间的过渡瓷器。"[1] 传说归传说，即便真有"制精色异"的柴窑，也不是皇上想要什么窑色就是什么窑色；更何况，"滋润细媚"的青瓷，并非五代时才兴起。

最近50年，在商周墓葬中出现了不少青釉器皿，学界将其称为"原始瓷器"。到了东汉时期，通体施釉、胎釉结合牢固、釉面淡雅清澈的青釉瓷器终于出现，标志着中国瓷器的横空出世。由原始瓷发展为瓷器，是陶瓷工艺上的一大飞跃，具有里程碑意义。[2] 而北朝白瓷的烧制成功，使制瓷工艺呈现出更为广阔的前景，其质量及意义都堪与青瓷媲美。现藏故宫博物院的青瓷双系罐和现藏浙江博物馆的青瓷鸽形杯，均以鸟为纹饰，构思别致，制作精巧，显示出汉晋时期制瓷技艺已相当高超；而现藏河南博物院的白瓷绿彩刻花四系罐，不只造型别致，技法多样，更因出土于有明确纪年的墓葬，可作为北方瓷器断代的标准器。隋唐两代，全国各地窑场林立，逐渐形成"南青北白"的局面。青瓷以南方的越窑为代表，白瓷则由北方的邢窑领军。20世纪70年代

[1] 童书业《瓷器史论集》，《童书业美术论集》第806页，上海：上海古籍出版社，1989年。

[2] 参见中国硅酸盐学会主编《中国陶瓷史》第127—133页，北京：文物出版社，1982年。

大圣遗音

长沙窑褐绿彩瑞云莲花纹双耳壶
唐（公元618—907年）
高29.8厘米 口径16.3厘米
1974年江苏扬州石塔路出土
扬州博物馆藏

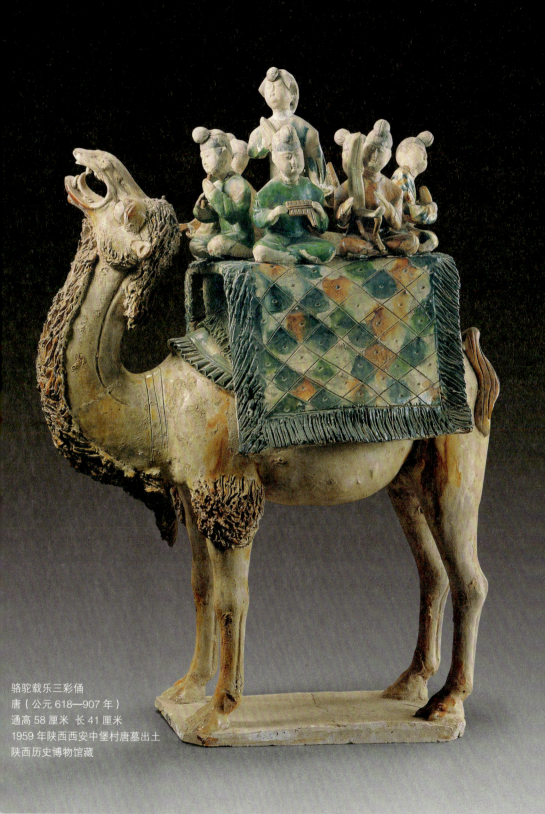

骆驼载乐三彩俑
唐（公元618—907年）
通高58厘米 长41厘米
1959年陕西西安中堡村唐墓出土
陕西历史博物馆藏

长沙窑的发掘，又让我们领略了釉下彩的独特魅力。不再是单一釉色，完全可以做到五彩缤纷；釉下彩的花鸟小品固然喜人，工匠随意题写的谚语、民谣等，更是充满生活气息。如果再考虑到那举世闻名的唐三彩，色彩绚丽，造型多样，或贵妇，或天王，或牵马，或射猎，或骆驼载乐等，全都结构准确，神态逼真，应该说，五代之前，中国的陶瓷艺术已相当成熟。

也就是说，公元960年赵匡胤建立大宋王朝之前，中国的瓷器，已经不仅有"天青"，还有"月白"；不仅进入百姓日常生活，而且已远销海外。如此名窑遍地、青白竞秀的局面，到了宋代，又有进一步的发展；尤其是在制作工艺及美学趣味上，宋人确有创新和突破。谈论这个问题，有两种不同的思路。一是从藏品及文献入手，关注传统的"五大名窑"——汝、官、哥、钧、定；一是依据目前的考古发掘，探讨可以确认窑场的六大瓷窑体系：北方的定窑系、磁州窑系、钧窑系、耀州窑系，南方的龙泉青瓷系、景德镇青白瓷系。[1]要讲科学性，自然是后者优先；可要说审美，前者也不无贡献。以下蜻蜓点水般的评述，兼及二者的思路与趣味。

中国硅酸盐学会主编的《中国陶瓷史》，在学界很具权威性；此书出版于1982年，那时汝窑的窑址尚未找到，故专列"未发现遗址的汝窑与官窑"一节，以示多闻阙疑。4年后，河南宝丰县清凉寺发现汝窑窑址，终于揭开了千古谜底。汝窑为北宋宫廷烧制御用瓷器的时间，大约是在公元1086—1106年间；因转瞬

[1] 参见中国硅酸盐学会主编《中国陶瓷史》第229页。

汝窑青瓷三足洗
北宋（公元960—1127年）
高4厘米 口径18.5厘米
故宫博物院藏

即逝，存世作品极少，故很是珍贵。当然，汝窑制品确实精致，如故宫博物院收藏的汝窑三足洗，玉石般温润，错落有致的开片，实在是气韵素雅。汝窑的釉色很有特点，淡淡的天青色，色调变化不大，很像雨过天晴，文静而和谐，特能显示赵宋朝廷的审美趣味。据说这些为宫中特制的瓷器，内有贵重的玛瑙作为釉料，这对其天青色的形成与稳定起了作用。

定窑窑址在河北曲阳，以烧制白瓷为主，装饰手法有刻花、划花与印花三种。与耀州窑的大刀阔斧不同，定窑的刻花流畅细腻，基调沉静素雅。如现藏故宫博物院的定窑孩儿枕，釉色月白，冰清玉洁，采用写实手法，刻画精细，男孩的神态极为生动。磁州窑系是北方最大的民窑体系，窑场分布于河南、河北、山西三省，大量生产百姓日用器皿，装饰图案也因此多日常生活小景，尤以题写词牌、曲牌或婴戏的瓷枕最为精彩。后者以儿童为主角，或钓鱼，或玩鸟、赶鸭，生趣盎然。

耀州窑以陕西铜川为代表，擅长刻花工艺，有鲜明的浮雕感，色泽细腻，呈橄榄绿或淡青色，沉静而素雅。龙泉窑窑址在浙江龙泉，创烧于北宋早期，极盛期为南宋晚期，以粉青、豆青、梅子青为主色调，柔和典雅如碧玉。浙江烧制青瓷的历史十分悠久，但将青瓷的质地与釉色之美发展到极端的，还数宋代的龙泉青瓷。钧窑窑址在河南禹县，其独特之处在于创制了神奇的"窑变"技术，即在釉里面加入铜的成分，放入窑里烧制时，因色釉的厚薄、窑位的上下、温度的高低等，烧成的制品变化莫测。钧瓷大都造

定窑白瓷孩儿枕
北宋（公元 960—1127 年）
高 118.5 厘米　长 30 厘米　宽 11.8 厘米
故宫博物院藏

耀州窑剔花青瓷倒装壶
宋(公元960—1279年)
高 19 厘米
陕西历史博物馆藏

钧窑玫瑰紫釉大口尊
北宋（公元 960—1127 年）
高 18.4 厘米　口径 22 厘米
故宫博物院藏

型规整，没有别的装饰，就靠这或如天青、或如晚霞的釉色取胜。

江西景德镇青白瓷的影响，超过以上五窑系。但因其在元代有更为精彩的表现，留在下节叙述。另外，鉴赏家所说的官窑，不是泛指所有曾为朝廷烧制过贡品的窑场，而是朝廷自置窑场烧制瓷器，在北宋是"汴京官窑"，在南宋则是"临安官窑"。后者的窑址在杭州乌龟山，现已进行发掘；前者到底何在，仍有很大争议。官窑制作的瓷器以粉青为主调，追求纯净、素雅、庄重。如故宫博物院收藏的官窑贯耳瓶，造型仿战国铜壶，古朴典雅，加上质地温润，开片大方，其静穆之美，很符合皇家气象。与此趣味相近、同样追求古雅的，是至今未能找到窑场的哥窑。传世的哥窑瓷器不少（如故宫博物院藏哥窑鱼耳炉、双耳瓶等），都是通体布满大小不一的纹片，大纹呈黑色，小纹则褐色，故有"金丝铁线"的说法。这本是烧制中的瑕疵，没想到竟获得特殊的效果，犹如冬天江河里的冰裂，尽显大自然的纹理美。

宋代的瓷器生产，无论从工艺还是美术看，都是集大成，后世很难超越。宋人不仅追求釉色之美，还极为重视质地之美，除了民间日用器物，基本上都能做到匀净、纯粹、柔和、温润。这种沉静、素雅、精致的艺术趣味，与朝廷的意旨有关。表面上官窑的产品不流通，可窑工是流动的；更何况，很多情况下是民窑在官督下为宫廷烧瓷。这样一来，官窑与民窑并不隔绝，二者之间趣味相通，完全可以做到。

谈论宋瓷，值得注意的，不仅是官民趣味的沟通，还有南中

国的经济腾飞与北中国的民族融合。由于战争及贸易，很自然地，宋代的瓷器制作技术，迅速辐射及于周边，如辽瓷的造型及装饰，便多有可圈可点处。不妨举两例为证：1976年内蒙古巴林左旗出土的辽代所制白釉人首鱼龙壶，人首为少女头像，手握龙头形水流，造型奇特，且釉色洁白，可见此时此地制瓷技术并不落后；1954年内蒙古赤峰出土的辽代白釉鸡冠壶，模仿皮囊样式，乃游牧民族的印记，更因此墓有明确纪年，可做研究时的标准器。

宋瓷之繁荣昌盛，并非孤立的现象；整个宋代的工艺美术，都有精彩的表现。而这与宋代的商品经济、科学技术以及都市规模都远远超过了唐代有直接的联系。这一点，不必求助于史学家的专深论述，单是阅读孟元老的《东京梦华录》，或观赏张择端的《清明上河图》，就能有直接的领悟。除陶瓷外，宋人的玉器、织绣、金银、漆器，乃至文房四宝等，也都有上乘的表现。

读宋代笔记小说，可知其时收藏玉器成风，上自王公贵族，下至平民百姓，都对碾琢精巧的饰玉感兴趣。因为是放在手里把玩的，造型以花草鱼禽为主，工艺复杂，极尽镂空之能事，光泽温润，装饰意味很浓。至于纺织品，虽也精美绝伦，却因容易腐烂，没能像玉器那样得到后人广泛的理解与激赏。1972年，长沙马王堆汉墓出土了大量基本完整的丝织品，我们才得以见识汉代丝织工艺的真实面貌。不过，那也必须透过考古学家的眼光。宋锦不一样，那些脱离实际用途、作为皇家或士大夫清玩的缂丝、刺绣，艺术性强，且保存完好，与殉葬后出土者不

缂丝紫鸾鹊谱
北宋（公元 960—1127 年）
纵 132 厘米 横 56 厘米
故宫博物院藏

可同日而语。如现藏故宫博物院的紫鸾鹊谱、牡丹秋葵等缂丝，迄今仍光彩灿烂。[1]

要说工艺美术，无论古今中外，贵重的金银器制作，历来都是重头戏。1970年10月，西安南郊何家村发现以金银器为主的一千多件文物，其中制作精巧且造型优美者，可举出鎏金舞马衔杯纹银壶和鎏金凤鸟纹六曲银盘。如果再加上法门寺地宫出土的那121件（组）皇家供奉的金银器，大致能显示唐代生活的多彩，以及金银工艺之高超。至于两宋以及辽代的金银制品，基本上沿袭唐器，没有太大的改变；但有两件作品，必须挑出来，单独予以介绍。一是2001年在杭州雷峰塔地宫出土的高68厘米的鎏金铜坐佛，此佛制作精美，这一点都不稀奇；关键是其莲花座下，竟然以一条飞舞的龙作为支柱。此举到底象征着什么，是中印文化的交融、国人对于佛教的崇信，还是沙门不必崇拜皇权？众说纷纭，恐怕短时间不会有定论。还有一件是1986年内蒙古哲里木盟陈国公主墓出土的银丝头网金面具，此物既可见证辽代契丹族的政治及信仰，也显示出其经济水平与金银制作工艺。

当然，最能体现宋人审美理想的，还是书画创作。谈工艺的演进，则庶民的崛起、市场的繁盛、民族的融合等，都是很重要的因素；至于书画，基本上是朝廷及文人的事。两宋时期，国势衰微，不断打败仗，一退再退，最后连那么一点残山剩水都没能守住。军事上一败涂地，文化上却甚可骄傲；史家所说的"华夏民族之文化，历数千载之演进，造极于赵宋之世"[2]，并非毫无

[1] 参见田自秉、杨伯达《中国工艺美术史》第215页，台北：文津出版社，1993年。

[2] 陈寅恪《金明馆丛稿二编》第245页，上海：上海古籍出版社，1980年。

舞马衔杯纹金花银壶
唐（公元 618—907 年）
高 18.5 厘米
1970 年陕西西安何家村出土
陕西历史博物馆藏

道理。谈论道学、诗文、书画、考据、史著，还有科技发明等，宋人都大有创获。这当然是整个社会努力的结果，但也与宋太祖定下优待读书人的策略，以及宋徽宗等历朝皇帝雅好书画的个人趣味有关。

两宋书法，虽也有刚健雄壮的正楷、龙飞凤舞的狂草，但其代表性书风，还是俯仰自如的行书。这与宋人相对广博的学识以及追求适意的襟怀有关。由于丛帖的刊刻，宋人普遍眼界比较开阔，虽各有根底，却都取资甚广。表面上是逸笔草草，随意书写，实则"尚新意而本领在其间"（冯班《钝吟书要》）。蔡襄、苏轼、黄庭坚、米芾这北宋四大家，艺术渊源上略有差异，或继承二王，或取法近人，但都一如其诗文，"出新意于法度之中"。有明显的自家面目，或瘦硬通神，或纵横变化，或脱略行迹，但在强调适意，放笔直书方面，各家没有根本性的区别。如苏轼的《寒食帖》、黄庭坚的《松风阁诗帖》，以及米芾的《苕溪诗帖》等，都是跌宕起伏，逸态横生，豪放中杂有柔媚。更重要的是，宋代文人大都写得一手好字，如北宋欧阳修、王安石，南宋陆游、朱熹等，其不同凡俗的书法，均为其诗名或学名所掩。这正是宋人书法可爱之处，不必专攻，只是将其作为个人涵养的一部分，平日里才学兼修，关键处随意挥洒。因而，在阅读宋人法书时，除欣赏其起伏变化、顾盼自如，更应体味其蕴含的丰富情感与独立人格。

虽说书画同源，二者都强调气韵生动，但抽象的笔墨与具象的摹写之间，还是有很大的距离。一个明显的事实是，书法可以

诸苔兼酒不觉而已复借书刘李周三姓
清话
好懒难辞友知寡。。念
通贫非理生拙病觉养心功
小圃能留客青冥不厌
鸿秋帆寻贺老载酒
过江东
仕佯成流若游频惯转
蓬熟来随意往凉至逐
像东入境亲牒集他乡
彼此同暖衣童食饱但觉
愧梁鸿

米芾《苕溪诗帖》
北宋哲宗元祐三年（公元 1088 年）
纵 30.3 厘米　横 189.5 厘米
故宫博物院藏

將之苕溪戲作呈諸友 襄陽漫仕黻

松竹當因夏溪山去為
秋久廬白雪詠更慶宋
菱謳縷會玉鱸誰堂
園金橘滿洲水宮無限
景戴与謝公遊
半歲依修竹三時看好
花懶傾惠泉酒點盡
磻源茶主席多同好群

旅食緣交駐浮家蒿與
來句當留荊水話襟向下
峯開過刻如尋戴遊梁
定賦枚漁歌堪畫蜀又
有魯公陪
密友從春折紅薇過夏
榮園枝殊自得顧我若舍
情漫有蘭隨色寧無石
對聲匆懷曉二月依
癭滿邪行

元祐戊辰九月廿三日作

兼修，绘画则必须专攻。宋初承西蜀、南唐翰林画院旧制，设立画院，罗致天下艺士，诱其专心研习，使得绘画的"专业性"迅速提升。宋代名诗人中，很少特别擅长丹青的。正因绘画的技巧性强，而书法则"完全出诸性灵之自由表现"，学者由此推论"吾国书法不独为美术之一种，而且为纯美术，为艺术之最高境"[1]。书法是否为"艺术之最高境"，见仁见智，可存而不论；但书法乃最具中国特色的艺术形式，却是毫无疑义的。

[1] 参见《邓以蛰美术文集》（刘纲纪编）第 50 页，北京：人民美术出版社，1993 年。

成书于宣和二年（1120 年）的《宣和画谱》，是首部记载宫廷书画收藏并结合史论的专门著述，其分类包括道释、人物、宫室、番族、龙鱼、山水、畜兽、花鸟、墨竹、蔬果等十种。评说宋人之艺事，自然也可依此论列。比如，宋徽宗赵佶的《竹雀图》、

张择端《清明上河图》（局部）
北宋（公元 960—1127 年）
纵 25 厘米 横 527.8 厘米
故宫博物院藏

文同的《墨竹图》、李公麟的《五马图》、梁楷的《六祖斫竹图》，以及张择端的《清明上河图》等，有其类型归属，但又都有所创新。所有这些，美术史上常常提及。我关注的，是更能体现中国人审美趣味的山水画。

中国的山水画并非崛起于宋代。史家谈及中国的山水画，往往追溯久远。4世纪初，为避战祸，大批士人随晋室东迁，中国文化中心从黄河流域转至长江流域。流寓江南，士大夫目睹山川秀丽，又深受老庄及佛家思想影响，于是，流连风景，雅好自然，成为一时之风尚。读晋人传记，常见好山水、喜游览的记载；而《世说新语》中众多关于山水的言谈，更显示晋人之风神逸韵与品味自然风光的内在联系。一句"从山阴道上行，山川自相映发，

天青月白与关山行旅——五代宋辽金艺术（907—1279年）

使人应接不暇。若秋冬之际,尤难为怀",之所以千古传诵,就因为其中蕴含着人类与大自然息息相通所带来的大感动。这一境与神会的"发现自然"过程,落实在文学艺术中,不仅是山水诗、游记文的出现,更使得山水画得以萌芽。只是当初诸家名作,山水多作为人物的背景,尚未完全独立。传为隋代展子虔所绘《游春图》,是今天所能见到的早期山水画代表作。唐代绘画中,李思训父子的青绿山水绮丽繁茂,王维的泼墨山水清雅闲逸,二者均影响极为深远,被明人董其昌定为南北二宗的始祖。不过,在唐代,人物、道释仍为主流;至于山水、花鸟,须到宋代方后来居上,取得突破性进展。

这一点,著名画家潘天寿的说法大致可信:"吾国山水画,至宋实为一多方发展之时期;派别之分演既多,作家亦彬彬辈出。宋初承五代荆、关之后,即有董源、李成、范宽三大家之崛起,与吾国山水画上以大发展。"[1] 为避乱世,荆浩长期隐居太行山,以画山水树石自适,不但开创了以描绘大山大水为特点的北方山水画派,且撰有《笔法记》,提出"气、韵、思、景、笔、墨"六字要诀。《匡庐图》为其唯一传世作品。初师荆浩笔法、后参王维清远之趣的关仝,传世作品有《山溪待渡图》《关山行旅图》等。后者现藏"台北故宫博物院",很能体现其"大山堂堂"的特点。山峰巍峨,溪流蜿蜒,岚色苍茫,树干劲挺,大约是早春时节,未见新绿。左下方点缀着几处茅屋,由客栈延伸出来的崎岖山路上,间或有行旅之人。那小小的溪旁人影,虽很不起眼,

[1] 潘天寿《中国绘画史》第135页,上海:人民美术出版社,1983年。

却使得整个画面充溢着生活气息。可与之相对应的,是范宽的《溪山行旅图》。范宽卜居终南、太华,遍观奇景,既师李成,又师荆浩,后更主张:"吾与其师于人者,未若师诸物也;吾与其师于物者,未若师诸心。"(《宣和画谱》)如此强调自出手眼,难怪其全景山水落笔雄伟,比其师长的画作更加浑厚、高远。如《溪山行旅图》,劈头盖脸,就是一座大山,伟岸且突兀,给人很大的震撼;目光随飞瀑而下,丛林边上,现出一队商旅,缓缓前行。正是这些在高峻耸拔的峰峦面前显得十分渺小的旅人,代表着千百年后的我们,在仰望、在观赏、在赞叹这大好河山。这一表现及观赏的思路,在日后李唐的《清溪渔隐图》和马远的《踏歌图》那里,得到进一步的深化。雨后初晴,烟雾弥漫中有人孤舟垂钓;大山幽静,欣喜的农人于垄上歌舞丰收——画家借描摹山水表达避世隐居、亲近自然的情怀。没有人物,山水未免显得过于寂寞;没有山水,高人隐士又何以寄托其"别有幽怀"?如此说来,山水与人物互相融合,方才能做到"登山则情满于山,观海则意溢于海"(刘勰《文心雕龙》)。

认真体会山水的佳妙,与着意描摹山水的容貌,二者之间仍有很大距离。除山水意识外,绘画技巧的演进更值得重视。正如元人汤垕所说:"山水之为物,禀造化之秀,阴阳晦暝,晴雨寒暑,朝昏昼夜,随形改步,有无穷之趣;自非胸中丘壑,汪洋如万顷波者,未易摹写。"(《画鉴》)史称董源善写江南风光,水墨类王维,着色如李思训,观《潇湘图》及《龙宿郊民图》,

大圣遗音

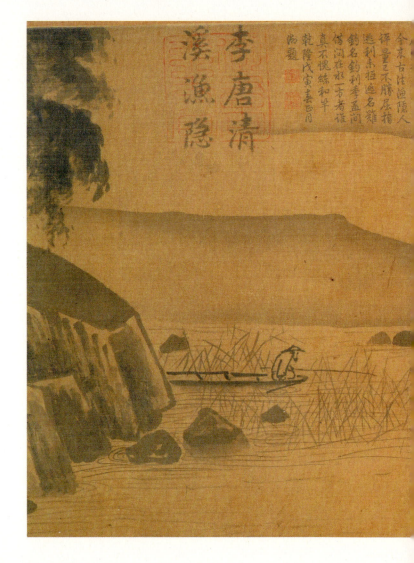

李唐《清溪渔隐图》（局部）
宋（公元960—1279年）
纵25.2厘米 横144.7厘米
"台北故宫博物院"藏

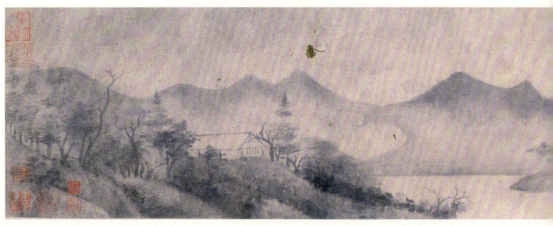

米友仁《潇湘奇观图》（局部）
南宋（公元1127—1279年）
纵19.8厘米 横289.5厘米
故宫博物院藏

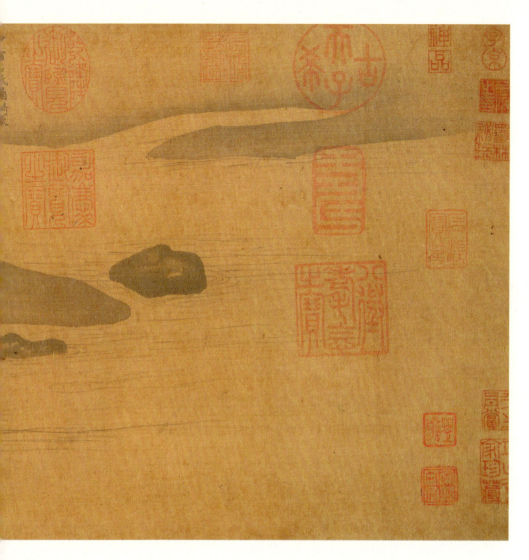

良有以也。前者山丘连绵，烟水苍茫，故重水墨；后者峰峦起伏，林木葱郁，多用青绿。同样生活于北宋初期的李成，善写平原寒林，断桥绝涧，据说其酒酣落笔，烟云万状。传为李成所绘的《晴峦萧寺图》，构图上与范宽《溪山行旅图》接近，但取消了山顶密林与水边巨石，转而以中景枝丫虬曲的寒林为主体，云雾萦绕的树木深处，寺庙豁然在目，更显画家的宗教及人文情怀。

宋人对心地坦然、胸次洒落的人生境界看得很重，甚至不无刻意追求的成分。这种"以适意为悦"，故"雨雪之朝，风月之夕"，皆能"乐哉游乎"的心态(参阅苏轼《超然台记》和苏辙《武昌九曲亭记》)，落实在绘画上，便是山水之日渐抒情化，不仅可望、可赏，还必须可游、可居。郭熙撰《林泉高致》，便特别强调让观画者"如真在此山中"，满足其仕宦而不忘林泉的志趣。这么一来，给人压迫感的高山巨石，便被平野低丘和雨树烟峦所取代。一切都变得冲淡和谐，以至你能感觉到画面中空气的流动，以及隐含其中的欣悦心情。如郭熙的《窠石平远图》、米友仁的《潇湘奇观图》，以及王希孟、夏圭分别绘制的长卷《千里江山图》《溪山清远图》，都能体现这种由雄伟苍劲转入精巧空灵的发展趋势。

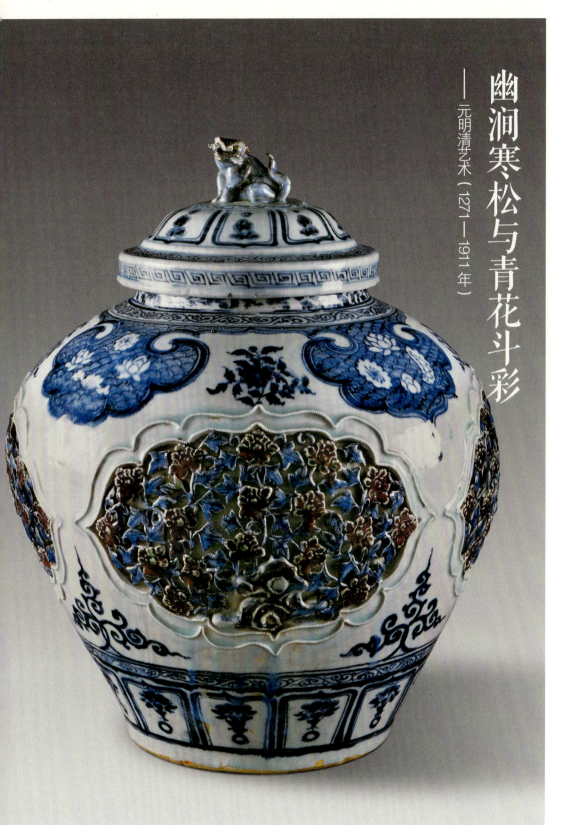

幽涧寒松与青花斗彩
—— 元明清艺术（1271—1911年）

元明清三代，山水仍是画家的最爱。只不过同是模山范水，有人寄托遥深，有人则只求赏心悦目。宋元以及明清的易代，都曾使得无数坚守气节的读书人痛不欲生。拒不承认新朝的遗民们，借诗文，也借丹青，表达其郁闷、惶惑、拒绝乃至抗争。当然，这只是特定时代的特定选择。其他情况下，"幽涧寒松"只是代表着隐逸的生活趣味，并不走向直接的政治对抗；像"吴门画派"或"扬州八怪"之所以远离朝廷，是因为选择了足以谋生的繁华江南。无论如何，六百多年间，无数画家所面对的，依然是亘古的"千里江山"，依然是永恒的"溪山行旅"。不仅仅仰观俯察、嬉戏悠游，实际上，"我"与山水田园、花木鸟兽同呼吸共命运——在大自然面前，万物平等。此种心态，方才是一代代画家沉湎于山水而无法自拔的原因。

宋元易代，文人无所作为，遁入山水之中，其笔墨情趣得到了更好的呈现。宋末曾中乡试、入元不仕的钱选，其《山居图》乃寄情寓意的创作，卷末自题五律一首，前四句为："山居惟爱静，日午掩柴门。寡合人多忌，无求道自尊。"如此诗画合一，既是对江南湖光山色的赞美，也表达了其绝意仕途的生活理想。

兼擅书画的赵孟𫖯，乃南宋宗室，想隐居而不得，最终还是被迫入仕新朝。其名作《鹊华秋色图》描绘的是济南附近鹊山、华不注山一带秀丽的秋色，是为满足无法返乡的好友对于祖居齐地的怀念而作。两山之间，散落若干渔耕小景，疏疏的林木，淡淡的乡愁，笔墨似拙实巧，一派古雅。面对如此安详恬静的景致，

不仅好友周密，就连画家本人，恐怕都有"归去来兮"的感怀。

黄公望50岁左右才开始学画，70岁后形成自家面目。初隐居杭州，后转至浙江富春，对富春江两岸的风光情有独钟。"领略江山钓滩之概，性颇豪放，袖携纸笔，凡遇景物，辄即模记。后居常熟，探阅虞山朝暮之变幻，四时阴霁之气运，得于心而形于笔。"（《佩文斋书画谱》）晚年所绘长卷《富春山居图》，融诸家笔法于一体，千变万化，而又显得平淡天真。可惜的是，此图现断为两截，分藏"台北故宫博物院"与浙江省博物馆。

倪瓒一生孤高不仕，中年后卜居太湖，精研画艺。现藏上海博物馆的《渔庄秋霁图》，很能代表其艺术风格，近景是几株疏木，远方是一片小山，中间代表湖水的这一大块，竟"不着一字，尽得风流"。既无渔舟唱晚，也乏湖边独钓，整个世界竟如此悠闲、枯寂，再加上自题诗跋，文人画的特点发挥到了极致。画家自称："仆之所谓画者，不过逸笔草草，不求形似，聊以自娱耳。"（《与张仲藻书》）不仅仅是倪瓒，赵孟頫、黄公望等元代画家，都喜欢以这种写意的笔法图绘远离尘俗、清静无为的山水，讲究的是胸中的"逸气"，而不是外在的"形貌"。这一思路，对明清绘画有很大影响。

明清两代，画家无数，佳作如林；这里只选择两位关键性人物和两个性格鲜明、成绩突出的画派，略加评说。

董其昌（1555—1636年），字玄宰，号思白，华亭（今上海市）人，仕途颇为得意，官至礼部尚书。曾三度往返于京师与江

董其昌《林和靖诗意图》
明（公元 1368—1644 年）
纵 154.4 厘米　横 64.2 厘米
故宫博物院藏

南之间，见识了诸多古书名画。其最大特点是守旧出新，在书法、绘画、鉴赏、理论上都有很高成就。其学书，先是悉心临摹古迹，追求"熟"而后"生"，尤其欣赏晋人之清雅与风流；书风奇宕潇洒，天真生拙，很适合文人雅士的趣味，故传播甚广。绘画上，董其昌力主摆脱具体物象的束缚，最大限度地发挥笔墨趣味，融书法于绘画。不仅沟通书与画、诗与画，董更希望寓禅意于绘画；其区分绘画上的南北宗，将文人画"以画为寄，以画为乐"的特点发挥得淋漓尽致（《画禅室随笔》）。早期代表作《葑泾访古图》上有陈继儒的题跋，称其笔墨如何兼及董源和王维，正体现了画家"酝酿古法"的艺术主张；对古人笔墨兼收并蓄，而又能创造变化，可以故宫博物院藏《林和靖诗意图》为例——如此烟云流润，神定气闲，很能显示画家风流蕴藉的特性。

清初画坛最富生命力的，莫过于"四僧"（弘仁、八大山人、髡残、石涛），其中尤以石涛最为精彩。石涛（1641—约1718年），俗姓朱，明皇室后裔，入清后当了和尚，法名原济，字石涛、大涤子、苦瓜和尚等。曾遍历名山大川，与当世名画家多有交往。其画作功力很深，但又能脱尽窠臼。现藏故宫博物院的《搜尽奇峰打草稿图》，卷尾有常被学者引用的长篇画论。此图用墨极有讲究，枯湿浓淡运用自如，借以表现山川的氤氲气象，用古人的话来说，这就叫"气韵生动"。相对于黄山云烟、江南水墨，我更喜欢他的悬崖峭壁、奇峰怪石、枯树寒鸦、古桥山舍，似乎这些更能体现画家笔墨之恣肆与境界之高远。石涛画作之借古开今，

狂放不羁，与其画论之强调"我自发我之肺腑，揭我之须眉"（《苦瓜和尚画语录》），正相吻合。如此突出"自我"，直接针对的是其时画坛上的温文尔雅与拟古风尚。

历来富庶的江南，人杰地灵，苏、扬一带更是英才辈出。经济的强劲发展以及艺术收藏成风，对于画家之不讲仕途，摆脱功名羁绊，潜心钻研丹青，起了很大作用。明代的"吴门画派"以及清代的"扬州八怪"，都是以士大夫身份而专心绘事，坚持文人画传统，同时照顾到市场的需求。

沈周乃"吴门画派"的创立者，门下文徵明、唐寅等都很有出息。沈兼擅山水、花鸟、人物各科，且胸怀坦荡，平易近人，确实适合于开宗立派。沈周传世作品甚多，史家将其分为结构严谨、笔法工细的"细沈"（如《庐山高图》）与粗枝大叶、以意取胜的"粗沈"（如《秋江钓艇图》）两路。文徵明书法精绝，尤以蝇头小楷著称；其青绿山水如《惠山茶会图》等，用笔工细，鲜丽而不俗艳，有翩翩文雅之趣。唐寅自称"江南第一风流才子"，其画作雅俗共赏，尤以造型优雅且包含讽喻的仕女画（如《王蜀宫妓图》）最为人称道。

"扬州八怪"到底包括哪些人，历来众说纷纭；大致是指18世纪活跃于扬州、兼有文人画家与职业画家双重身份、强调个性、力主创新的一批画坛怪才。用毫无疑义的"八怪"之一郑板桥的诗句，就是："删繁就简三秋树，领异标新二月花。"既然大家都求"立异"，那么，同属"八怪"，也就无法通约了。如果说

他们之间有什么共同点的话，那就是：生活上蔑视权贵，艺术上融会雅俗，兼擅诗书画，其题画诗或嬉笑怒骂，或借题发挥，尽显文人本色。其中金农的写梅、郑板桥的绘竹、罗聘的画鬼等，都得到世人的激赏。

走进故宫博物院，阅读元末王蒙的《葛稚川移居图》，或走进纽约的大都会艺术博物馆，观赏清初王原祁的《辋川图》，在关注其避世隐居主题的同时，很容易被其中的居室所吸引。不再是崇山峻岭中无关紧要的小点缀，晋人葛洪或唐人王维对自家住所的刻意经营，隐含着士大夫的生活趣味与审美情调。

不同于皇家宫苑的争奇斗艳、富丽堂皇，私家园林更多地与文人趣味，以及隐逸意识相联系。这么一件融建筑、山水、花木于一体的艺术品，主要以"诗情画意"取胜，当然也兼及舒适度。此一造园理念，魏晋六朝时已初步形成。唐宋两代，不少文人对此投入很大热情，最有名的莫过于经营"辋川别业"的王维。文人造园，规模一般较小，讲求的是情调，风格偏于婉约、细腻。进入明清两代，就在这人文荟萃的江南，文人雅趣与富豪的经济实力结合，涌现了不少留存至今的精致隽永的名园，如苏州的拙政园、沧浪亭，同里的退思园，以及扬州的个园等。

造园者移山缩地，叠石成峰，使得"水随山转，山因水活"，不外是闹中取静，在都市里享受乡间的野趣。造园犹如吟诗作文绘画，或山石水池，或亭台楼阁，或幽篁古木，必须点滴计较，努力做到曲折有法，顾盼自如。"园之佳者如诗之绝句，词之小

王蒙《葛稚川移居图》
元至正二十五年（公元 1365 年）
纵 139 厘米 横 58 厘米
故宫博物院藏

令,皆以少胜多,有不尽之意,寥寥几句,弦外之音犹绕梁间。"[1]大园往往照顾不周,小园则容易一气呵成,这是一方面;另一方面,造园的理念本就是以有限写无限,让你在咫尺之间体会"千里江山"与"万壑松风"。这样一来,山水画的意境,终于被落实到了日常生活中。

谈到"生活中的艺术",最突出的,莫过于瓷器的制作与鉴赏。进入元代,原先很活跃的钧窑、磁州窑、龙泉窑等,还在继续生产,但无论规模还是品位,都远不及江西景德镇窑。由于配方改变(采用瓷石加高岭土的二元配方),景德镇的瓷器很少变形,因而可烧制大型器物;另外,青花及釉里红的出现,使得作为工艺的"制瓷"与作为艺术的"绘画",二者亲密合作,相得益彰。于是,瓷器的釉色不再一味地仿玉类银,而是变得异彩纷呈。

明永乐、宣德年间官窑生产的青花瓷器,胎质细腻,釉色晶莹,其浓艳的青蓝,略带水墨感,后世无法模仿,据说是因其使用了郑和下西洋带回来的"苏麻离"青料。故宫博物院藏明永乐青花缠枝莲纹压手杯,造型简单,纹饰精致,釉彩青翠,略有晕散。此种杯传世很少,是永乐年间景德镇御窑所创制,握于手中,大小合适,故称"压手杯"。至于成化瓷器的最大亮点,则是斗彩的烧制成功。这是一种釉下青花与釉上彩相结合的特殊工艺,除了自身的独特魅力,对日后的康熙五彩、雍正粉彩等影响十分深远。明成化斗彩鸡缸杯上的花鸟,色泽鲜丽,但又显得十分自然;清雍正粉彩花卉碗则因在彩绘画面时以玻璃白粉打底,显得

[1] 陈从周《说园》,《园林谈丛》第 5 页,上海:上海文艺出版社,1980 年。

青花釉里红镂花瓷盖罐
元（公元 1271—1368 年）
高 42.3 厘米　口径 15.2 厘米
1964 年河北保定出土
河北博物院藏

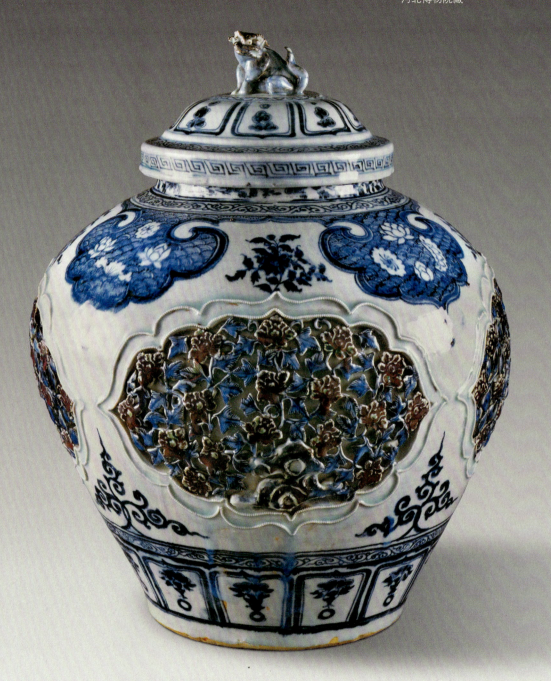

大圣遗音

青花缠枝莲纹压手杯
明（公元 1368—1644 年）
高 4.9 厘米 口径 9.2 厘米
故宫博物院藏

更为娇嫩淡雅。遗憾的是，乾隆以后，彩瓷的生产工艺日趋成熟，色彩越来越华丽，图案越来越繁缛，反而显得不太可爱了。

成化斗彩之珍贵，明清笔记多有提及；而对元青花的研究，最近半个世纪方才开始。由于学界积极关注、收藏家兴致倍增，还有景德镇湖田元青花窑址的发现，世人对于元青花的了解程度与鉴赏能力，将会有大幅度的提升。青花的起源，是否受波斯影响，学界对此意见不一。我无意介入工艺研究，而只欣赏其装饰图案。白地蓝花、明净素雅的元青花，其纹饰包含各种植物、动物等，但最值得重视的，还是人物画。选择中国人十分熟悉的"萧何月下追韩信"，或者"鬼谷子下山""明妃出塞""三顾茅庐"等历史故事，将其作为青花瓷器的图饰，无论构图、笔墨还是趣味，都与同时代的文人画很不一致，而更接近于附有插图的版刻书籍，如元代建安虞氏新刊的《全相平话乐毅图齐七国春秋后集》《全相三国志平话》等。在我看来，元青花瓷器上的画面，之所以倾向于叙事性，就像其时戏曲小说的迅速崛起一样，都与入主中原的蒙古族对渊深的中国诗文相对隔膜有关。

像"全相平话"这样兼及文字与图像的书籍，在明清两代有很大的发展，甚至构成了另一个重要的艺术门类，那就是版画。古来中国人相信，"左图右史"的阅读方式，有利于知识传授。换句话说，插图的功用，主要是用来诠释书中的文字。可随着版刻制作的日渐成熟，书籍（尤其是文学作品）的插图，成了一种独立的艺术形式。

现存最早的木刻图像，是唐咸通九年（868年）镌刻的《金刚般若经》卷首的扉画。宋元两代，为儒释道经典以及各类杂书配制插图，已相当普遍。上述建安虞氏新刊"全相平话"数种，上图下文相互呼应，景物单纯，但人物刻画生动，颇能显示那个时代的图像制作水平。到了明中叶，大批雕版名手涌现，还有著名画家加盟，因而，留下了大量刀锋圆转、线条柔和、造型准确、人物表情十分自然的书籍插图。就像郑振铎所说："中国木刻画发展到明的万历时代（1573—1620年），可以说是登峰造极，光芒万丈。其创作的成就，既甚高雅，又甚通俗。不仅是文士们案头之物，且也深入人民大众之中，为他们所喜爱。"[1]

明清版画中，殿版的成绩不如民间；民间版画又以文学插图最为精彩。福建建阳、安徽歙县、江苏的金陵（南京）与苏州，以及浙江的杭州，在镌刻版画方面，都有非常出色的表现。而久寓金陵的徽州人胡正言刊行雕镂精致、墨色自然的《十竹斋书画谱》（1627年）和《十竹斋笺谱》（1644年），创造了"逗版""拱花"技术，更是为彩色版画的崛起扫清了技术障碍。

以著名画家而参与版画创作，明人陈洪绶的成绩最为突出。陈洪绶（1598—1652年），字章侯，号老莲，浙江诸暨人，能诗文，擅丹青，其历史人物画，不管是为屈原《九歌》插图，还是追慕陶渊明的《归去来辞图》，都是自写胸怀，寄托遥深。这与他身处明清易代之际，有强烈的民族意识有关。陈老莲笔下的人物，大都造型高古，脸部夸张变形，衣纹及景物有浓郁的装饰风味。

[1] 郑振铎《中国古代版画史略》，《郑振铎艺术考古文集》第363—364页，北京：文物出版社，1988年。

郎世宁《竹荫西猡图》
清（公元1644—1911年）
纵246厘米 横133厘米
沈阳故宫博物院藏

极力突出人物的精神风貌，相对忽略周边环境，如此匠心独运，在其传世版画《西厢记》插图以及《水浒叶子》《博古叶子》中，都有鲜明的体现。这是一个很有创造欲望、特立独行的大画家，其选择与刻工合作，为之设计画稿，不但没有降低自己的艺术品位，反而使其很有精神内涵的人物造像，走向千家万户。

从13世纪后半叶，到20世纪初年，六百多年间，中国艺术的发展，除了技术手段与审美眼光、文人趣味与民间想象、市场意识与隐逸观念、叙事与抒情、造型与笔墨等的对话、抗争与互动，还有一点值得注意，那就是外来技法与本土情怀的融合。清初传教士郎世宁等进入内廷供奉，其肖像画以及铜版画的写实技法，当初影响并不大，但在晚清以降的艺术变革中，日益得到中国人的理解与接纳。

<p style="text-align:center">2005年8月21日—10月1日，北大—哈佛</p>

参考文献

常任侠：《东方艺术丛谈》，上海：上海文艺出版社，1984年

陈从周：《园林谈丛》，上海：上海文艺出版社，1980年

陈寅恪：《金明馆丛稿二编》，上海：上海古籍出版社，1980年

邓以蛰：《邓以蛰美术文集》（刘纲纪编），北京：人民美术出版社，1993年

冯先铭主编：《中国古陶瓷图典》，北京：文物出版社，1998年

国家文物局等编：《中国文物事业五十年（1949—1999）》，北京：朝华出版社，1999年

国家文物局主编：《2001中国重要考古发现》，北京：文物出版社，2002年

郭沫若：《沫若文集》第14卷，北京：人民文学出版社，1963年

金维诺：《中国美术史论集》，北京：人民美术出版社，1981年

金维诺：《中国美术·魏晋至隋唐》，北京：中国人民大学出版社，2004年

李松：《中国美术·先秦至两汉》，北京：中国人民大学出版社，2004年

李孝悌：《发现故宫》，台北："故宫博物院"，2002年

李学勤：《走出疑古时代》（修订本），沈阳：辽宁大学出版社，1997年

李泽厚：《美的历程》，北京：文物出版社，1981年

梁思成：《中国建筑史》，天津：百花文艺出版社，1998年

鲁迅：《鲁迅全集》第12卷，北京：人民文学出版社，1981年

潘天寿：《中国绘画史》，上海：人民美术出版社，1983年

单国强主编：《中国美术·明清至近代》，北京：中国人民大学
　　出版社，2004年

石守谦等著：《中国古代绘画名品》，台北：雄狮图书公司，
　　1986年

苏秉琦：《中国文明起源新探》，北京：生活·读书·新知三联书店，
　　1999年

孙福喜等编：《中国文物小百科》，西安：未来出版社，2004年

台静农：《台静农散文选》，北京：人民日报出版社，1990年

田自秉、杨伯达：《中国工艺美术史》，台北：文津出版社，
　　1993年

童书业：《童书业美术论集》，上海：上海古籍出版社，1989年

王伯敏：《中国绘画通史》，北京：生活·读书·新知三联书店，
　　2000年

文物出版社编：《中国重大考古发现》，北京：文物出版社，
　　1989年

西安市文物保护考古所编：《西安文物精华·玉器》，西安/北京：
　　世界图书出版公司，2004年

伍蠡甫：《中国画论研究》，北京：北京大学出版社，1983年

向达：《唐代长安与西域文明》，北京：生活·读书·新知三联书店，

1957年

徐复观：《中国艺术精神》，沈阳：春风文艺出版社，1987年

薛永年等：《中国美术·五代至宋元》，北京：中国人民大学出版社，2004年

杨泓：《美术考古半世纪——中国美术考古发现史》，北京：文物出版社，1997年

俞剑华编著：《中国画论类编》，北京：人民美术出版社，1986年第二版

虞君质选辑：《美术丛刊》（一），台北：中华丛书委员会，1956年

俞伟超：《考古学是什么：俞伟超考古学理论文选》，北京：中国社会科学出版社，1996年

张法：《中国艺术：历程与精神》，北京：中国人民大学出版社，2003年

张光直：《中国青铜时代》，北京：生活·读书·新知三联书店，1983年

张光直著、郭净等译：《美术·神话与祭祀》，沈阳：辽宁教育出版社，1988年

郑振铎：《郑振铎艺术考古文集》，北京：文物出版社，1988年

知原主编：《面向大地的求索——20世纪的中国考古学》，北京：文物出版社，1999年

中国美术全集编辑委员会编：《中国美术五千年》，北京：人民

美术出版社等，1991年

中国硅酸盐学会主编：《中国陶瓷史》，北京：文物出版社，
　　1982年

《中国古代版画展》，东京：町田市立国际版画美术馆，1988年

《中华人民共和国出土文物选》，北京：文物出版社，1976年

宗白华：《艺境》，北京：北京大学出版社，1987年